MAGIC:
MY VAN
LIFE

我的
露營車
探險

易思婷——著
小Po

戴夫·安德森——攝
Dave Anderson

U0002878

目錄

印第安溪峽谷的沙漠營地。

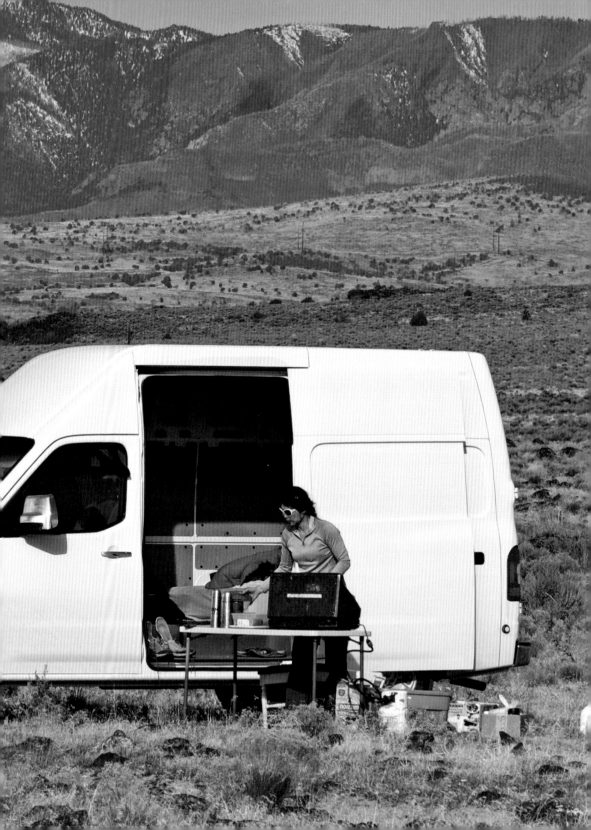

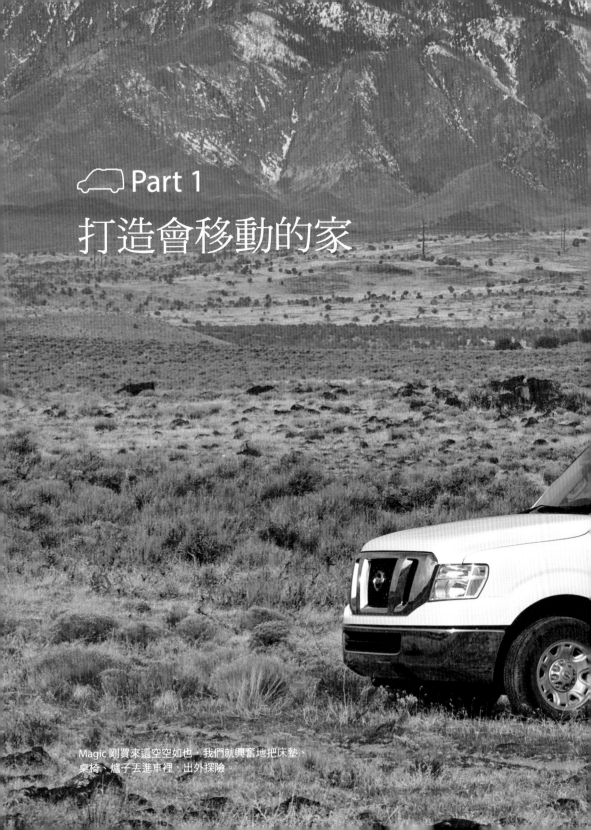

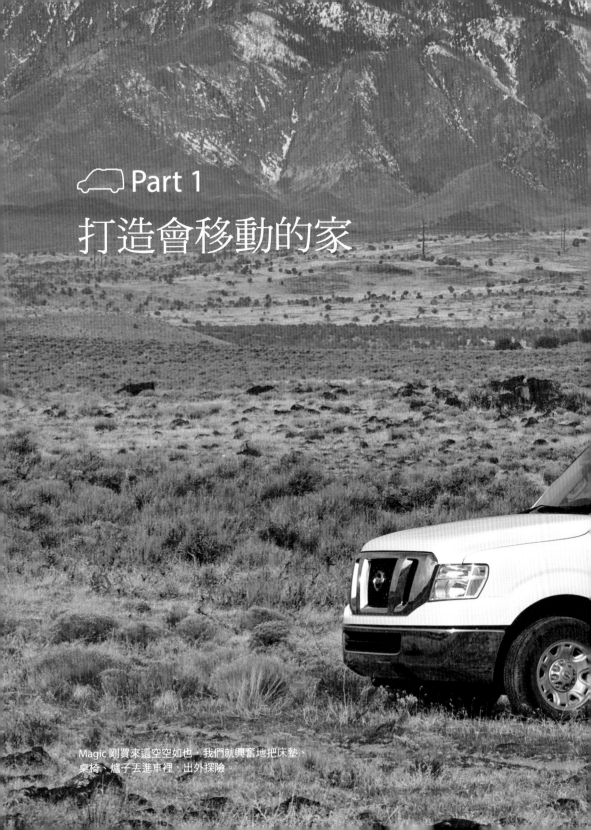

Part 1
打造會移動的家

Magic 剛買來還空空如也，我們就興奮地把床墊、
桌椅、爐子丟進車裡，出外探險。

01

不到兩坪的家

當朋友問我住在哪兒的時候，常常被我不精準的回答惹毛，因為我會說，「我住在美國啊。」他們則會說，「美國哪裡？總有個州名吧？」可是我可能這個月在加州，下個月在內華達，接下來在猶他啊。搞了老半天，朋友才知道原本我跟他們說「我住在車上」，不是開玩笑的。

我和另一半戴夫住在以箱型車（van）改裝成的露營車上。加上前頭的駕駛座和乘客座，生活空間大概還不到兩坪大。不過麻雀雖小，五臟俱全，有臥室、辦公室、廚房，當然也有水、電和瓦斯。露營車也有個名字，叫做 Magic（魔法）。那一年和戴夫商量露營車事宜時，恰好看到攀岩明星 Alex Honnold 的專訪，他也是開著家裡的箱型車，多年來到處流浪攀岩，記者參觀他的「家」時看到車後凌亂的棉被，嘿嘿笑問，「這想必是魔法發生的地方吧？」明星當時的表情甚是有趣。戴夫和我當下決定為未來的家取名為 Magic，它果然不負其名，這些年我的生活像是魔法變出來的一樣。

開始的時候還是有些彆扭，戴夫和我選擇住在露營車裡，最大的動機還是方

便到各地攀岩。對我們兩人而言，在野外享受一天豔陽、揮灑汗水、順著岩石天然的紋理往上爬，是一件再平常不過的事了。在岩壁旁常會遇到從他處來的攀岩同好，打破沉默的第一句搭訕語，常常是「Where are you from?」（你們打哪兒來的？）沒想到，這句普通的不能再普通的問候語，突然在四年多前變得不太好回答。

最初的幾個月，戴夫有一套標準答案：我們住在某某城市——而這個城市可能根據我們當時的所在地而改變。我無法理解他為什麼要說謊，他的理由是那些萍水相逢的人，也不是認真想知道什麼，當個「正常人」會省掉很多麻煩。

我很難配合他的即席表現，唯唯諾諾久了之後，還是覺得說實話最舒服，經過幾番抗議，我們終於口徑一致。

「嗯，你看到停車場那一輛白色的箱型車嗎？那就是我們的家。」

「哇！你們在路上多久了？」

當聽說我們住在露營車上的日子，已經不是以月來計算，而是用年來計算的時候，大部分的人會以欣羨的口吻說，「你們過著夢想中的生活啊！」有不少人表示也想像我們這樣過生活，但是因為家庭、工作、經濟的因素走不開；還有人很直白地問我們是不是繼承了龐大遺產，或者是有鉅額的信託基金。於是

我了解為什麼戴夫要當個「正常人」了，免得被視為身懷閒錢、不事生產的社會分子。與其花費唇舌還解釋不明白，不如一開始就說謊。

我想大家對露營車的生活是既有憧憬，又有誤解吧。我最初是因為迷上攀岩，多年來一直嚮往開著露營車流浪攀岩。等到真的踏上這一條路時，還不時提醒自己要有心理準備，夢想和現實通常會有差距。後來發現自己是真心喜愛這樣的生活，轉眼間好幾年就過去了。

還記得十多年前剛到美國，窮學生遭遇到的第一個文化衝擊，就是要趕緊存錢買車，否則連去超市買菜都不方便，更別說週末到郊外散心了。美國地廣人稀，除了幾個大都會，大眾運輸極不發達，公路網卻密集而完整，根本就是為汽車產業量身打造的國家。

兩年後我終於有能力買車，好像重新獲得了雙腳，也可以參加憧憬的戶外活動。我加入阿帕拉契山岳俱樂部（Appalachian Mountain Club），主要以單日的輕裝健行，和二到四日的重裝健行為主。我因此愛上了露營——那種所需一切都可以從背包拿出來的簡單充實。該俱樂部成員的平均年齡甚大，幾年之後，很多山友退休了，和老伴開著 RV（Recreation Vehicle）漫遊美國的國家公園。我會三不五時收到他們的訊息：在阿拉斯加看馴鹿，在洛磯山脈賞雪等等。

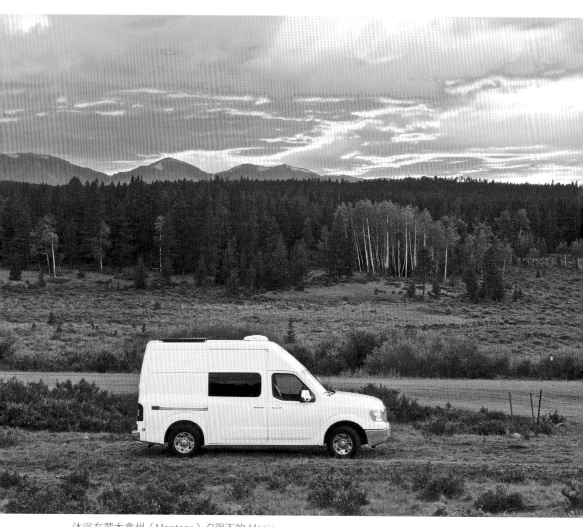

沐浴在蒙大拿州（Montana）夕陽下的 Magic。

那是我對露營車最早的認識。RV是美國最原型的露營車，車體龐大，真的是把家帶在路上走。不過那時怎麼樣也無法想像自己會和露營車扯上關係，在我的認知裡，RV是有錢人的玩意，車價高昂，也相當耗油，處理排遺和廢水的問題極為瑣碎，常常需要去特定的營區。若不是有相當經濟基礎的退休夫婦，還真的難以負擔。

後來我在求學過程中迷上攀登，尤其喜歡攀岩，畢業後也轉換跑道走上戶外工作。於是我經常開著塞滿戶外裝備的小車，奔波在各個戶外景點之間，也經常在野外過夜。我注意到許多同事都開休旅車（SUV）或是皮卡車（Pick-up Truck），後頭隔出個床位，若需要在中途或是野外過一宿，只要爬到車子後頭就可以了，不必非得到露營地，也省了收搭帳篷的麻煩。但這樣的「升級」，還不到成為夢想的地步。

頻繁旅居各處的營地之後，我發現介於RV和「車裡特設一個床位」之間，有極大的空間可以發揮。露營車不是只有RV而已，還可以是用小巴（mini bus）、拖車（trailer）或是箱型車改裝而成的生活機能車。這些露營車不如RV豪華，但是都有煮飯和睡覺的基本功能。隨著結識的攀岩朋友愈來愈多，大家共同的夢想，就是攀岩旅行——若不在攀岩就是在攀岩的路上——最好還能夠

爬遍五大洲三大洋，這時候若有台合意的露營車，可不就是如虎添翼？一位好友認真地說，「到了目的地，若是傾盆大雨，妳就知道不用『出門』便可以睡覺吃飯的妙處了。」我們在路上漂泊，不就是冀求隨到隨爬的快活，以及隨泊隨居的舒適嗎？攀岩人的集體夢想，逐漸內化成我的夢想了。

而這個夢想，在遇上另一半戴夫之後，終於變成了真實。戴夫早期曾有數年漂泊攀登的日子，也先後根據個人需求改裝過兩台車子，他告誡我以路為家不是把廚具和床墊丟進比較大台的車子裡而已。「只要有一點點的不舒服，就不會想要過得長久！」他說。

我一開始對他的警告不以為然，買了車就想趕快到處攀岩，哪等得及他估計要花上數個月的慢工細活。但我對改裝一竅不通，也只能默默在旁關注守候。等到改裝完成上路後，我在日復一日的現實生活中，明白他是對的。若不是他的細心規劃，巧手設計，耐心建構，我一定無法在露營車上住這麼久，也不會有機會體悟以路為家的妙諦了。

02 家的條件

我曾經有西雅圖的地址，戴夫曾經有鹽湖城的地址，當兩人決定共同生活之後，我半認真半試探地說，乾脆搬到露營車上吧！岩齡超過三十年的他，對這個攀岩者的共同夢想，一開始也是手舞足蹈地附和湊趣，卻在我掰著手指細數未來的行程規劃時，眉頭一皺說，「這樣不行。」我大急，是啥不行？

原來他年輕時曾經前後改裝過兩台車，過過極長的露營車生活，第一台改裝的是皮卡車，之後則是迷你箱型車。他告訴我，若想在露營車住得長久，必須盡可能地抹除路上的滄桑感。

條件一，不用走出車外就可以生活

也就是停好車之後，不需要開車門就可以到後頭的生活空間吃喝拉撒睡，管他外頭是風雨怒號、和風煦煦，還是艷陽高照。當年他的皮卡車沒有廚房，還得下車繞到後頭才能進入臥室，是極大的缺陷；迷你箱型車則在車尾做了廚房，只要打開車尾門，就可以站著煮飯，輕風細雨時沒問題，不過要是風雨太

大或嚴寒時，恐怕也只能喝開水啃乾糧了。

條件二，在車內可以抬頭挺胸

車內空間必須足以讓人挺直背脊站著，也可以疏散筋骨做個宅男。皮卡車改裝時是在載貨區的上方裝了硬殼，然後將空間分成上頭的床板和下頭的儲物間，人可以躺平卻無法坐起，如果得在野外的險惡天氣中枯等兩、三天，人恐怕會變成殭屍。雖然後來換了個較高的殼，也僅夠坐著用小爐頭燒飯，幾天下來背都駝了，意志也消沉了。我回想起幾次登山和夥伴們擠在帳篷裡等待天氣放晴的日子，不禁連連點頭。戴夫握緊拳頭說，這次一定要能夠打直腰桿。

條件三，有冰箱才有家的感覺

野外露營一般都是使用露營冰箱（cooler）來攜帶牛奶和生鮮。露營冰箱是用隔熱保溫材質做成的箱子，必須擺入冰塊才會有保冷功能。根據冰塊的大小、外界的溫度、冰箱擺放的地點，冰塊可以維持一到數天不等。美國的加油站和超市都會販售冰塊，補給不是問題。不過露營冰箱相當麻煩，因為冰塊會融化，不時需要排水和加冰，食物也要密封，不然解凍的肉汁混到牛奶果汁中就麻煩

了。用露營冰箱是休閒、是工作，用真冰箱才是家。

條件四，是現代人就要有電

真的冰箱需要電，除此之外，我倆的工作都需要用到電腦、手機和相機，此外還有電燈、抽風扇及小家電。現代人的生活已經脫離不了電，需求不大的可以用引擎發電，電力需求很大的像是ＲＶ，則常帶有發電機。我們選擇的是太陽能板。

條件五，露營車的外型要低調

雖然我們大部分的時間都在野外，但還是有不少時候需要停在城市、小鎮的街道上，如果看起來像台普通貨車，或是水電工的工作車，比較不會引起注意。此外，以路為家的人當然家當都在車裡，是竊賊喜歡鎖定的目標，所以露營車的樣子愈普通愈好，最好沒有人認為這台車是用來住人的。

聽完戴夫有條不紊的說明，我仍舊一知半解，幸好他最後對我笑笑，「兩個人比一個人好多了，單騎走江湖，癡癡等待繩伴的日子好寂寞。」我終於放下

心中大石，露營車的夢想離我不遠了。

我們收拾行囊，和朋友在拉斯維加斯合租了一間房子。改裝露營車需要足夠的工作空間，我們各自在西雅圖和鹽湖城的公寓都不合格。租的房子位於賭城西邊，距離世界知名的攀岩勝地紅岩谷（Red Rock Canyon）只有十分鐘的車程，因為房貸風暴，房東已經很久沒付貸款了，銀行隨時會拍賣房子，因此不跟我們計較房租，也不要求簽長期租約。

我們到了拉斯維加斯後，立刻埋首網路研究資料，尋找適合改裝的車款。考慮到上述車內空間和外觀兩個條件，小巴和拖車被判出局，箱型車登上首選。

接下來則要考慮買新車還是二手車？硬頂還是軟頂？我們預計在賭城酷熱難忍的夏天來臨前，走上夢想的道路，時間只剩下五個月。

美國最傳奇的改裝箱型車，大概是極具歷史性的Volkswagen minibus，不過現在已經難得看到這些古董了。目前最流行的改裝車款大概是Sprinter，曾經由道奇（Dodge）銷售，現在則在賓士（Mercedes-Benz）旗下。道奇時代的Sprinter口碑很好，品質可靠，而且與同型車相比算是省油。但是根據網路上的評論以及幾位車廠師傅的說法，Sprinter在賓士接手之後，似乎不如早年車款省油，除此之外，它的零件特殊，維修費用恐怕相當高昂。早年車款也因為

這個原因，二手車的價格居高不下。

於是我們轉而研究價格較為親民的箱型車，思考著要買較高的硬頂車，還是屋頂較低的車？屋頂較低的車可以客製化，例如換成較高的頂，或做成可以往上推出的軟蓬，行進時拉下軟蓬，停下後再把軟蓬推上去。前者車價較高，但後者加上改頂的錢之後，其實也相去不遠了。我們又考慮到軟蓬可能會有漏水的問題，保溫隔熱的效果也較差，所以最後決定買一體成形的硬頂車。

挑來選去後剩下的選項就不多了，我們看上 Nissan NV。車內高度足以讓戴夫站立，改裝後雖然會少掉一些空間，不過仍然可以讓他伸直背脊。車身比 Sprinter 短，但是較寬。戴夫仔細測量數次，確認空間足夠安置床和廚房，之後又試駕了幾次。兩週後我們就決定賣掉舊車，再貸款買新車。我們不會去需要超強馬力的地方，所以為了省油錢，選了 V6 引擎，而不是 V8。

拿到新車之後我們很興奮，決心盡快出去度個小假。我們把床墊、桌子、椅子、爐子全部丟進車裡，前往附近的聖喬治城郊探險。這時車子還沒改裝，我們還是得在車外炊煮，但是不用搭帳篷，還可以睡在一般的床墊上，蓋著棉被而非睡袋，就已經讓我對未來的露營車生活期盼不已。

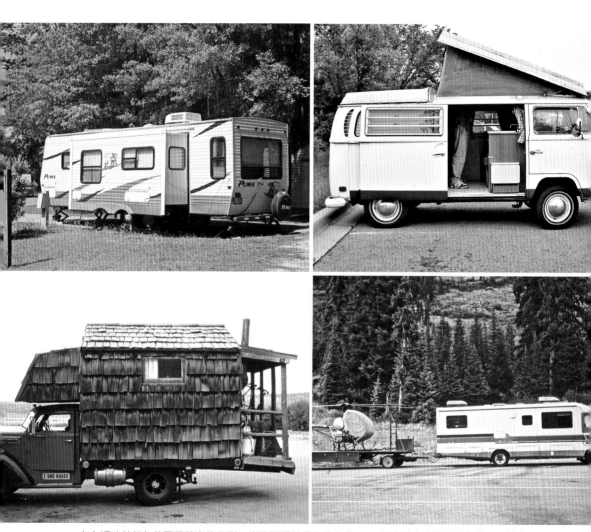

左上順時針起）美國露營車的原型，真的把房子帶在路上的 RV；用箱型車改裝的露營車；露營車加上拖車，托運特殊的戶外裝備，比如越野車、單車等等；把家搭建在皮卡車後的載貨區。

03 打好「地基」

我們開著只有鐵皮的箱型車模擬了三天的露營車生活，回到拉斯維加斯之後，戴夫用捲尺再三確認車內可運用的空間，配合他已經決定購買的廚房用具尺寸，用軟體細細畫了張3D設計圖。

他指著藍圖對我詳細說明，首先要在兩側裝設車窗。如果不能欣賞外頭的美景，就算住在野外也會悶死。有了車窗容許更多的採光，不僅省電，自然光給人的感覺也比較溫和。我們原本擔心若車門上的窗可以開啟，會給竊賊大開方便之門，於是在側門裝的是無法打開的隔熱玻璃，另一面的車窗則在下方三分之一處，有兩扇可以開關的小紗窗。但如果從頭來過，考慮到對流通風在炎炎夏日的優勢，我們會在側門採用可以開關的窗戶。

車頂也要開個洞，安裝雙向抽風扇，除了調節溫度，也可以在煮飯時抽掉油煙，調節氧氣的濃度，才不會密室中毒。風扇的款式相當多樣，我們選了有良好擋雨板設計的風扇，雨天也可以使用。

因為車身長度不夠，戴夫把床做成沙發床，夜間睡覺時攤平，日間則立起來

變沙發，以爭取更大的生活空間。床的一側還能做個櫥櫃擺放衣服和雜物。戴夫看著我笑道，「床的長度至少要讓我不用雙腳懸空睡覺，而且就算是攤平的狀態，也仍有足夠空間在廚房做飯。我知道妳早上起不來，這樣妳賴床的時候，我還可以做早餐。」後來果然一語成讖，這究竟是該說我被寵壞，還是他有先見之明呢？

駕駛座的後方是廚房，在不影響駕駛的情況下，犧牲了座椅向後平躺的空間。先是冰箱，接著是兩個爐頭和一個水槽，下方是瓦斯筒和水管，上方有櫥櫃。床板底下也有儲藏空間，靠近後車門的上方也設計了櫥櫃。其他零碎的東西，像是蚊帳、窗簾、遮陽板等等，可以等到有需求時再來傷腦筋。

最後只缺浴室廁所了。其實，除了RV之外，一般箱型車改裝的露營車很少會有浴室廁所，空間不夠大是主因，另外對水、電等資源的要求，以及處理大量廢水和排泄物的麻煩，都會讓一般露營車主放棄裝設衛浴。

只要準備密封的塑膠筒當尿壺，也不介意使用公共廁所嗯嗯，或者偶爾在野外挖貓洞上大號，廁所問題基本上就解決了。如果作息正常，也不亂吃東西，每日一次的嗯嗯時段很固定，就很容易安排。當然不可不防偶爾鬧肚子的窘境，一般我們會備有環保便便袋（wag bag）來解決危機。環保便便袋基本上是

個裝有化學物品的密封袋，有些高海拔冰川或是水資源稀缺的沙漠，相關管理單位會建議甚至規定訪客使用這種便便袋，把排泄物帶回文明世界，這樣排泄物才不會在該生態環境下千年不化。便便袋裡的化學藥劑可以分解排泄物，用完密封後能直接丟進垃圾桶裡。

有的露營車主會用生態馬桶（compost toilet），很省水，只是生態馬桶的體積不小，也需要經常清理，而且不管怎麼努力還是會有異味傳出。美國到處都可以找到廁所，何苦為難自己呢？

洗臉刷牙可以使用廚房的水槽，若不執著於天天洗澡的話，浴室就不成問題了。比較有規模的營地，以及城鎮裡的運動中心、人工岩場、游泳池等地方都會有淋浴間。洗一次澡一般四到六美元不等。若真的在野外待上極長的時間，我們還有法寶——太陽能沐浴袋（solar shower），名字雖然聽起來很酷，其實也就是深黑色的水袋加蓮蓬頭罷了。水袋可以裝五加侖的水，放在太陽下曬一整天就會變成適宜洗澡的溫水，足以讓兩個人洗頭洗澡。不過除非必要，我們很少祭出這個法寶，畢竟嘩啦啦的熱水澡是種難得的犒賞。

一切都確定後，戴夫出門購買材料。我瞧他買回一堆泡綿和化纖棉花，而非木板，十分疑惑。原來車子若是要拿來住人，就必須做好防潮、隔熱、

保溫。車子的外殼是金屬，熱的很快冷的也很快，所以需要做好熱絕緣，車內的溫度變化才能減緩，可以冬暖夏涼。此外，夜間睡覺時兩個人一起呼出的水氣量相當驚人，直接碰觸到鐵皮後容易凝結成水珠，不僅會把車內弄得濕答答的，還大大增加車體生鏽的機率。

戴夫買的隔熱材料，一種是類似包裹易碎物品的氣泡布（bubble wrap），只是正反兩面都用鋁箔覆蓋，姑且稱為鋁箔氣泡布吧。另一種則是用來填充枕頭或娃娃的化纖棉花。他先在車體貼上鋁箔氣泡布，但因車體不是平的，所以要用化纖棉花填滿，使其成為大塊平面，接著再把鋁箔氣泡布黏在薄木板上，將薄木板用錨栓固定在車體上，最後用極薄的辦公室地毯覆蓋木板和錨栓。

鋁箔可以將外界過多的熱能反射回去，然後保留室內的熱能。薄地毯除了美化以外，主要目地是在覆蓋固定木板的錨栓，因為錨栓也是金屬，同時深入車體，如果和我們呼出的水氣接觸，車體仍然會有生鏽的隱憂。

戴夫在做這部分工作的時候相當細心，車子的內壁和房子的牆壁不一樣，前者常見凹凸彎曲，後者通常平整，所以在車壁上貼地毯不像貼房間壁紙那麼容易。為了貼實，戴夫必須東剪一刀、西裁一段地修整，細細推平。這項工作非常耗時，但是就像房子沒有地基不能往上蓋一樣，改裝車沒做好保溫隔熱的處

理，也沒有辦法談臥室、廚房和櫥櫃了。

我十分佩服他的專業，但對於我這個改裝外行人，我只是常常納悶，「怎麼過了這麼久，車子還是沒有什麼變化呢？」

上至下）車子剛買來就只是個鐵皮大箱子；先在兩側加上窗子，並在車後量裁折疊床的大小和木板用量。

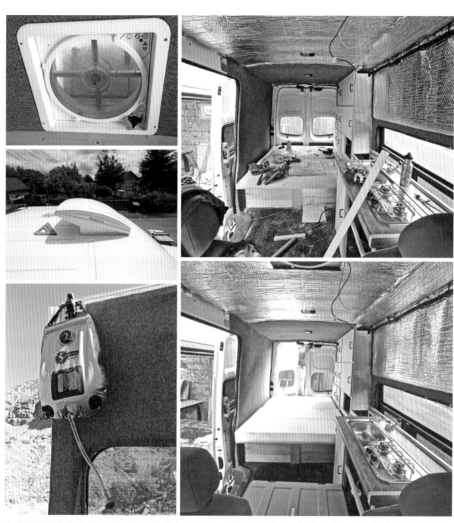

左上順時針起）在車頂開個洞裝設雙向抽風扇，可以調節溫度、排除油煙；用來住人的露營車需要做好防潮隔溫措施，才能打造其他項目；臥室和廚房的雛型都出來了；太陽能沐浴袋；從上方看抽風扇，造型流線，雨天也可以使用。

04 有床也要來電

完成側門那一邊的保溫隔熱工作之後，終於開始著手第一件大型木工：床。

在改裝露營車的網路論壇上，戴夫找到適用於 Volkswagen minibus 沙發床的設計，再依據我們的需求修改。床的原始構想是由三塊木板組成，靠車尾的那一塊固定，前頭的兩塊則運用插栓、彈簧，做成活動式。床板拉高，底下有做為支撐的直、橫木板，同時把儲藏空間分為四塊區域。沙發底下的兩個區域較小，必須從前方取物。後頭的兩個空間較長也較深，要打開車尾門才能使用。

我們再根據三塊木板的大小，從當地供應沙發內裡、床墊的海綿製造工廠，選擇自己喜歡的軟硬度，切割了三塊海綿。海綿需要套子，從小家政課的編織裁縫作品都是媽媽代勞的我，只好將這個工程外包，材料手工加運費，花費約二百多美金。至少，我親自選了套子的布料和花色，也算有所貢獻。

最後，雙人床的尺寸為長一八二公分，寬一三八公分。雖然考慮到油耗，在不犧牲耐用性的前提下，戴夫都會選擇最輕的材料，但因為床的支撐性相當重要，我們還是選擇了較厚實的木板。

沙發正下方的儲藏空間，因為拿取較為方便，我們放置常用的東西。一邊是兩個儲水箱，容量分別為七‧五加侖和五加侖，加上廚房水槽下方還有個七‧五加侖的水箱，總共有二十加侖的生活用水，應該可以維持四到五天使用。兩個水箱的上方放置連接水龍頭的水管和噴槍，方便補充用水，水箱後面則放置各地的攀岩指南。另一邊是我們吃飯的傢伙：攝影器材和筆記型電腦。

固定床板下的儲藏空間則需要走到車尾才能拿取東西，因為這個空間相當深，我們採用滾輪設計，一邊放大背包和一個有輪子的大型行李箱，裡頭是部分攀岩裝備，另外一邊則是一個可以滑動的大抽屜，也是用來放攀岩裝備。所有的儲藏空間皆有裝鎖，為我們的物品增加些許保障。

關於預防竊盜，戴夫一開始就諄諄告誡我，千萬別在車身貼上任何戶外品牌、攀登相關產業的貼紙，因為這樣等於在昭告天下：車主是攀岩者。攀岩者的露營車是竊賊最喜歡的目標，一來車內常會有高價裝備，二來，攀岩者經常離開車子就是一整天，遠比一般遊客還要長，竊賊可以從容做案。所以，車子愈低調愈好，白白淨淨的箱型車在城市裡能偽裝成貨車、水電工，在野外偽裝成一般遊客。此外，雖然儲物櫃的鎖不難破壞，至少可以將偷竊程序複雜化，想要盡速完事的樑上君子也許就會手下留情。

設計車內空間時，必須一併考慮電。床靠廚房的那一側留有櫥櫃的空間，電路管線會從櫥櫃的背後走，所以在釘上木板組合櫥櫃之前，一定要先搞定電。

一般而言，露營車都備有蓄電池，連接所有電線。充電方式有以下幾種：一、利用引擎運轉來充電；二、使用外來電源，比如接到家裡或營地的電源插座；三、接到柴油發電機；四、使用太陽能板。我們不太去昂貴的供電營地，也不考慮發電機，因為它的體積龐大、耗油且運作起來噪音驚人。但我們若是駐紮在某個地點，好幾天不移動，那麼除非讓引擎空轉，否則電力必定會耗竭。空轉引擎耗油又增加空氣汙染，十分不環保。因此最後只剩下一個選項：太陽能板。

理論上使用引擎是最省錢的模式，反正都要開車嘛。

戴夫不懂太陽能板，只能交給專業人士負責。此外，當時已進入五月，拉斯維加斯酷熱難當，由於車子太高停不進車庫，而車體的形狀又不規則，戴夫無法先在陰涼處做好木工再拿到車上固定，必須要在車子裡照車體形狀施作，只見他揮汗如雨，一會兒就得回到屋裡納涼，進度甚慢。於是我們決定離開賭城，邊走邊住邊蓋。

我們出發開往涼爽的華盛頓州，經過奧勒岡州時，找了一家頗有信譽、專為露營車裝設太陽能板的公司。我們用網站上提供的電力計算機，決定需要裝設

的太陽能板的數目。當時打算所有電力都交給太陽能板供給，如果不夠用，再使用引擎。太陽能板公司的技師手腳很快，只花了一個下午就在車頂安設了兩塊太陽能板，在指定的車尾處固定好蓄電池，牽好了電線和儀表板，指點我們如何接電路，並告訴我們太陽能板可以承受多重的雪以及多大的冰雹。

蓄電池出來的電是直流電，我們採買冰箱、燈泡和風扇時，都是選擇可以直接使用直流電的，這樣可以減少直流轉交流電時所消耗的電量，戴夫也在沙發旁安裝兩個點煙器插座，用來為手機充電。可惜不是每項電器都可以使用直流電，因此我們還是在蓄電池上方安裝了三百瓦的直流交流轉換器，轉換器上已經有兩個插座，我們再牽延長線出來，在車子的中段和前段都增加了插座。不過，三百瓦功率的限制也讓我們必須放棄許多小家電。戴夫把電線放在可接合的塑膠軟管裡，不僅增加保護，也不妨礙牽線時需要的轉折。

我們最後抵達華盛頓州的貝靈漢市（Bellingham），一個青山綠水環繞的美麗小城。戴夫有位好友住在這裡，不僅是攀登好手，手作功力也直追魯班，打造房子、製作家具樣樣精通，職業級的工具室裡應有盡有，讓戴夫如虎添翼，而且在改造過程中若遇到什麼難題，還有專業人士可以交換意見。戴夫在這裡如魚得水，我們過得十分愉快。我知道，引頸盼望的日子快來了。

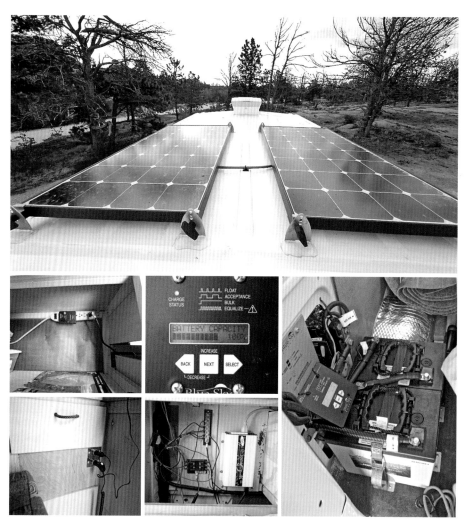

上）車頂的兩塊太陽能板是 Magic 的電力來源。下左起順時針）從蓄電池牽延長線到車體中段；顯示電力使用狀況的儀表板；Magic 的蓄電池；電路中心和直流電轉交流電轉換器；床邊的兩個點菸器插座。

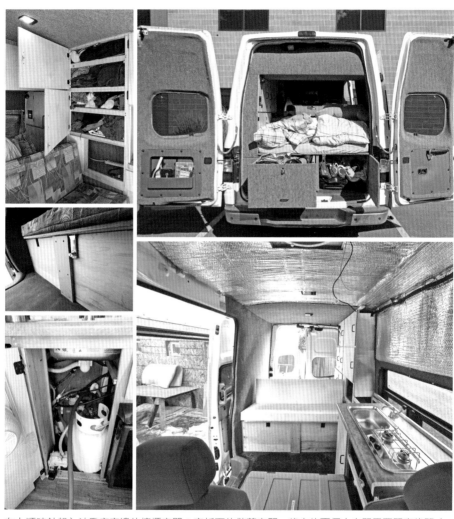

左上順時針起）沙發床旁邊的櫥櫃空間；床板下的儲藏空間，後方的兩個大空間需要開車後門才能使用；床墊是依照我們需求客製化切割的三塊海綿；廚房水槽下方的瓦斯筒和水管；沙發床下方的儲藏空間加鎖增加竊賊麻煩。

05 民以食為天

廚房是露營車的靈魂，一天頂多就睡個兩次覺，卻會吃三次飯也許還外加兩頓點心。人在裡頭洗洗切切，煎煮炒炸，洗碗刷鍋子，一下用火，一下用水，還得用電，要擔負這麼多功能，講究的就不是豪華，而是簡單實用了。

因為空間的限制，我們在翻閱露營車廚房用具的型錄時，居然找不到理想的爐頭和水槽。幸好漂泊的人除了以車為家，也有以船為家的，而船上的空間比車上更為侷限。我們終於在露營船用品的型錄上，挑到一件小巧精緻、一體成型、不鏽鋼材質的雙爐頭帶水槽設計。戴夫負責清掃工作，一下子就看上這件單品易於清理的優點。身為主廚的我則擔心兩個爐頭間過於親密的距離，幸好可以用適當的鍋具組合來克服問題。

倒是在挑選冰箱時犯了個錯誤。冰箱一般有上開式和前開式兩種。我們那時還不知道真實的用電情況，因此戴夫的首要考量便是省電，由於冷空氣會下沉，上開式冰箱在開啟時，冷氣的流失會較少，比較省電。於是戴夫按照藍圖訂購了上開式冰箱，沒想到怎麼安置都不對，才發現這種冰箱因為上方必須留

有開啟空間，不能放置其他東西，實在不適合寸土寸金的露營車，最後只好把它賣了，另外購置體積較小的前開式冰箱。這個冰箱可以放在爐頭下方，中間還多了一塊空間做抽屜呢。

戴夫一度對流理台的製作很頭疼，朋友建議他去鎮上的二手建材店看看。那裡有許多人們重新裝潢房子時拆下的可用材料，光是流理台面就有木頭、大理石等多種材質，且已經過打滑防潮處理。我們花不到十美元就買到理想的台面。戴夫在中間挖個洞，安裝好爐頭和水槽，再於流理台到床邊櫥櫃之間釘上小木板，作為料理時擺放食材的空間。戴夫還把砧板修成可以橫跨在水槽上的樣式，這樣不但砧板不用收，還可以使用水槽上方的空間切菜。可惜為了遷就車窗下方的兩個小窗，流理台的位置比理想高度低了一些，導致我每次切菜時都得打開雙腳讓自己變矮一點，手肘的角度才會對。

打開水槽下方，會先看到小瓦斯筒，後方則是七·五加侖的生活用水箱。小木板下有個小抽屜，再來是個架高的平台，上面固定著五加侖的廢水箱。平台下方的剩餘空間，我們常塞一些耐放的食材。

水龍頭也是從露營船用品店買回，它的旁邊有個把手，我們要用水時，就壓把手把水從水箱打出來。如果有外來水源，僅需用水管和噴槍把水儲進水箱，

十分方便。如果沒有外來水源，便只好把沙發下的儲水換過去了。不過這種開水方式會佔用一隻手，而單手洗碗洗菜的工夫我倆怎麼都練不好，只好又去船上用品店挖寶，發現一個可以用腳踩的幫浦，這個產品原本是用來快速清除風浪打進船中的水，但我們想，把水打到船外和打到水槽中應該是一樣的道理，買回來一裝，果然合用。一開始力道拿捏不好，很容易踩出太多水，習慣之後便能控制自如了。不過，幫浦得多裝兩條水管，再加上體積頗大，導致水箱不易拿出。在沒有外來水源的時候，只好用特製的塑膠水管來加水，算是美中不足之處。

水槽流出去的廢水則接到旁邊稍微架高的汙水箱，架高是為了便於排水。汙水箱有三個孔道，一個接水槽來的汙水，一個接到用開關控制、穿過車底的排水管，一個則是排氣孔，因為要讓汙水進來就得讓空氣出去。排氣孔上接了硬塑膠管，管子的出口比水槽的排水孔還要高一點，根據連通管原理，如果看到水槽的水排不出去，就表示汙水箱滿了，必須儘快找荒地或是收集汙水的地方排掉，我們常戲稱這種情況為「Magic 需要噓噓了」。

放在水箱前頭的小瓦斯筒，除了供煮食，還要在天冷時供催化燃燒式暖爐（catalytic heater）使用。煮飯消耗不了多少瓦斯，暖爐的用量則挺大的。美國

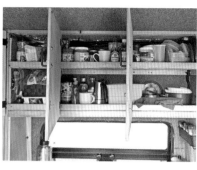

左至右）廚房採用一體成型的雙爐頭帶水槽設計；廚房爐頭上方的儲存空間，主要放食材和調味品。

露營車幾乎都是把瓦斯筒放在車外，再牽管線到車內，歐洲則常見放在車內。瓦斯筒放在車內最怕的是瓦斯中毒，但是只要保持空氣流通，養成用完就關的習慣，應該沒有問題。如果放在車外，我們可能會在行進間刮傷瓦斯筒和管線，天氣不好時恐怕會懶得走到車外鎖緊瓦斯，而且在車外掛瓦斯筒違反了低調原則。考慮再三，我們最終決定把瓦斯筒放在車內，也養成煮飯時打開排氣孔和廚房前方窗戶的習慣，即使天氣再冷，只要使用暖爐就會將廚房前的窗戶開個小縫，不用瓦斯時也會關上瓦斯開關。當初做車體的隔熱處理時，也特別注意別封住車底本來就有的開口，因為瓦斯比空氣重，若是外洩，可從車底散出。我們還安裝了一氧化碳偵測器、瓦斯偵測器以及小型的滅火器。

這下吃的問題解決了，小 Magic 更讓人期待了。

06 新屋落成：「需要」還是「想要」？

改裝接近尾聲，Magic 也有三房兩廳的架勢了。廚房、臥房，以及把床變成沙發之後的辦公室，沙發和廚房的空間加起來就是餐廳兼客廳。側門的階梯上，隔出一個小空間放置兩個密封塑膠罐，這下子廁所也有了。就是院子有點大，幸好不用整理，若開始覺得景色單調，換個地方就是了。

儲物空間上，除了床板下的空間，床的一側還有三層櫥櫃，我倆各分一層放置衣物，最下面那層因為接近車輪，只剩前頭還有空間，就放些雜物和不需要放冰箱的水果等等。櫥櫃下還有一個活動木板隔出的零碎空間，因為拿取不易，就放一些平常較少使用的東西，比如冰雪攀的裝備。

爐頭水槽的上方也安裝了兩層櫥櫃，放置鍋子、食材、油、鹽、調味品等等，流理台下方左右各有一個抽屜，放置餐具、鍋具和刀具。車尾固定床板的上方，也做了可以對開的櫥櫃，放置睡袋等等雜物。櫥櫃下則安裝了兩盞小閱讀燈。

櫥櫃製作相對單純，戴夫的動作很快，比較費心的是要選擇堅固又輕量的木板，盡量降低車子的載重來減少油耗。櫥櫃的扣榫要選擇咬合力好的，車子行

進時門才不會晃動，發出噪音，也不會突然打開，讓東西全都掉出來。戴夫還在每層櫥櫃的下方，細心貼上鋪車壁剩下的薄地毯，除了物盡其用，也增加一些摩擦力，讓櫥櫃裡的東西比較不會滑來滑去。不過薄地毯對瓶瓶罐罐沒什麼用，所以要盡可能把櫥櫃塞滿，物品比較不會滑動。堆疊餐盤鍋子時要墊上薄布，以吸收車行搖晃時的震動。

辦公室和餐廳沒有小桌子很不方便，所以我們在露營用品店買了個折疊桌，雖然已經是最小號，卻還是太佔位子，最後只好客製化一個。戴夫買了一根金屬圓柱以及搭配的上下接板。先自裁適當大小的木板當作桌面，把上方接板釘在桌面下的中心處，接板上有個圓柱凹槽，要使用桌子時，就把這組合放在固定好的金屬圓柱上。下方接板則固定在地板上，接板上有讓圓柱旋轉扭緊的機關。雖然桌面和圓柱不用時，可以藏在駕駛座後方，但地板因為下方接板而突起了一塊，我適應了好一陣子才不會絆倒。

我極力鼓吹鋪上木頭地板，一方面是覺得原本的灰黑塑膠地板很醜，另一方面是擔心沾到油煙或食物可能會不好清洗，沒想到這個決定卻有意外的收穫。原本車壁車頂都鋪上灰黑色的薄地毯，若搭配深灰色地板，感覺很壓迫、很憂鬱，換成淺色的木地板後，車內色調整個亮起來，突然覺得可以自由呼吸了。

戴夫堅持要為乘客座安裝轉盤，讓乘客座可以旋轉一百八十度面對生活空間。那時我很遲疑，因為轉盤要價五百多美元，且會墊高乘客座，必須通過安全規範，又是小眾商品，很難砍價。不過我很慶幸當時有忍痛下手，因為轉盤的關係，我們待在家時不用盯著座椅背面，空間感整個大起來。汽車座椅相當舒服，戴夫喜歡坐在那兒工作，我則坐在沙發上用小桌板工作，各安其所。

剩下的改裝就都是些小細節了，比如說戴夫在兩個座椅後面拉了一條繩，掛上窗簾布，除了在必要時增加隱私，主要還是要讓 Magic 融入市景。當我們停在街道上過夜的時候，我們不會轉動乘客椅，拉上窗簾後，行人從擋風玻璃看進來，就只會看到空空的座椅，和街上的其他車子沒什麼不同。

夏天很熱時，廚房前的兩扇小窗加上頭頂的風扇都不夠力，需要打開座椅旁的車窗通風，又怕蚊子飛進來，我們便會用磁鐵和軟紗窗布封起車窗。如果將來遇到更熱的天氣，需要拉開側門時，也許會考慮架蚊帳。

Magic 的改裝究竟花了多少銀兩，用了多少時間呢？因為我們邊走邊改裝，前後大概花了將近七個月。如果一氣呵成做完，戴夫估計需要三十個工作日。最大筆的開銷是新車，將近三萬美元，其次為太陽能板、廚房設施、乘客座椅旋轉台、床鋪、風扇等等，加起來至少有六千美元。粗略來說，不算戴夫的工

錢，總花費應該不到四萬五千美元。

搬家的時候挑戰性頗大，雖然我們都不屬於血拼一族，但之前有固定居所時仍不知不覺累積了一堆東西。露營車的空間有限，攜帶東西的原則，當然以「必要」為先，若還有餘裕，才會考慮「想要」。以路為家的動機是攀岩，攀岩裝備當然二話不說就放進去。有時候要進山攀登，野營裝備也不可少。衣服幾乎只留戶外機能服飾，反正現在的戶外服裝也相當時尚，揮別偶爾上身的「城市女性穿著」並不太傷感。

我在整理廚房用品時頗受驚嚇，為什麼當初一個人住時，會有六、七個鍋子，外加足供小型宴會使用的餐具啊？最後留下兩個輕量戶外鍋、一個平底鍋和一個鋼杯，刀具鍋鏟各留一份，餐具兩份。

對我來說，最可惜的是必須捐掉從台灣帶來的幾百本中文書。戴夫對書籍很敏感，因為書很重。我們已經攜帶不少攀岩指南，實在無法負擔帶閒書的奢侈。

戴夫也有他的難題。多年來，他的攀登足跡遍布世界各地，每到一處他都會購買小紀念品，每整理一件，回憶就如潮水般湧上來，那是他的青春啊！但是轉念一想，若不是「搬家」，這些塵封十數年的物品，也許還會繼續神隱十數年。歸結起來，就只是自己在糾結罷了。

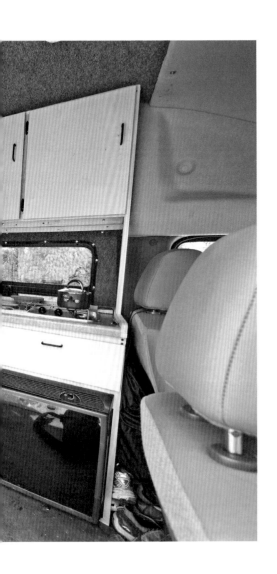

想想，幸好我倆生活在數位時代，我很快轉變成電子書的忠實擁護者，戴夫則把過去拍攝的幻燈片全部數位化，並替特別的紀念品拍照留念。

至於那些現在用不到，將來可能用得著的物件，只能先捨棄了，以後真的需要時再說吧。即使如此，最後還是有兩件行李箱的物品既沒有捨棄，也沒有上露營車，而是寄放在親戚家裡。若我們在美國無親無友，也許會捨棄更多東西，或者在我們的旅行網絡選個中心城鎮，使用該地的自助儲物服務。

我們有不少背包野營的經驗，理解生活需要的東西本就不多，在甩掉一堆非必要的東西後，我們樂觀暢快地期待新生活。

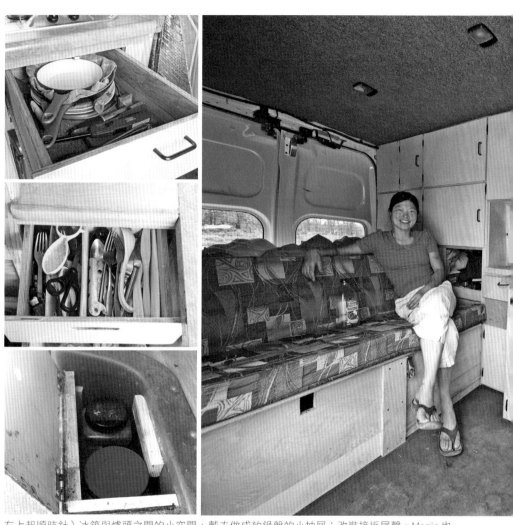

左上起順時針）冰箱與爐頭之間的小空間，戴夫做成放鍋盤的小抽屜；改裝接近尾聲，Magic 也有三房兩廳的架勢了；用密封塑膠罐當尿壺，夜裡不用出門便可上廁所；廚房與臥室之間也做了個抽屜，放置餐具。

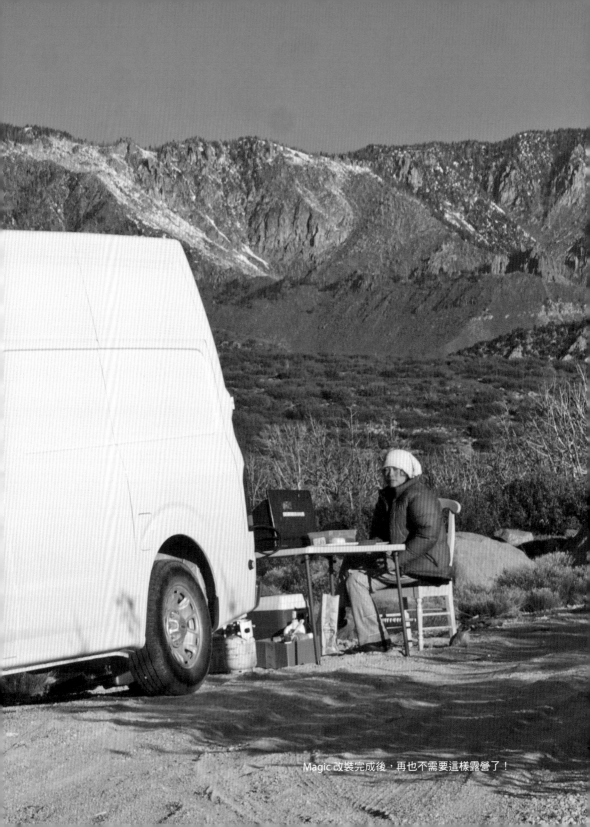

Magic 改裝完成後，再也不需要這樣露營了！

Part 2

露營車探險旅記

懷俄明州蘭德市：運動攀岩者的天堂

07

二○一二年七月，離開朋友在貝靈漢鎮的家，我們正式遷居到 Magic，往懷俄明州的蘭德市（Lander）進發。七月中蘭德市會舉辦第十九屆國際攀岩節，戴夫在活動期間有座談會，分享我們前一年在川西格聶聶山區的攀登經驗。

我對蘭德市並不陌生，蘭德市是我倆的雇主美國戶外領導學校的發源地，緊鄰風河山野區（Wind River Range），擁有荒野、水域以及涵蓋各種技術層面的山峰，是學習戶外技巧的最佳教室。

蘭德市給我的第一印象是很難到達，不管從哪個主要城市開過來都相當遙遠。最近的機場在里佛頓（Riverton），是個很小的機場，無論從哪座城市飛過來，機票都很昂貴，時段選擇也不多，還幾乎都是小飛機。不過懷俄明根本沒有大機場，人口數是美國五十州最少的，要不是因為面積比阿拉斯加小很多，人口密度也會是最低的。

之前我每次來蘭德市都行色匆匆，沒能深入探索周邊豐富的戶外資源，戴夫曾在這裡住過十年，打算趁這次機會介紹我認識一些老朋友，帶我好好逛逛。

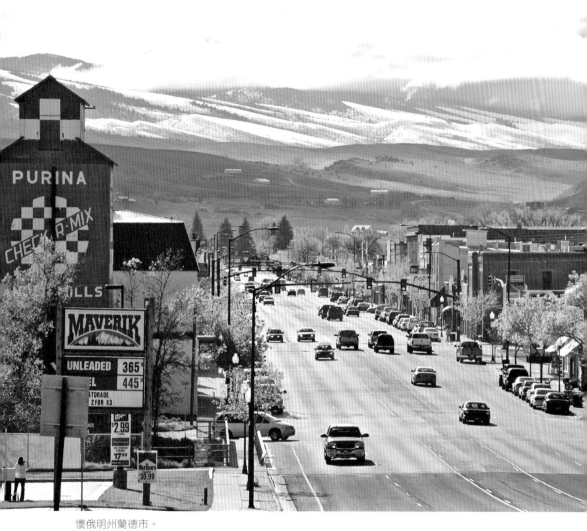

懷俄明州蘭德市。

一路行來我整個人都沉浸在露營車生活的興奮裡，我自小就喜歡旅行，移居美國多年後，以露營車的方式實踐攀岩旅行，最終成為我的夢想。

RV是相當美國的東西，它是公路文化和露營文化加總下的產物。由於歷史政治等因素，導致美國公路網發達，大眾交通系統卻一塌糊塗，在這裡生活，車子是必需品，開車是必備的技能。美國的租車業十分發達，以另一種角度來看，租車可以說就是美國的大眾交通系統。美國很大，也還保有許多荒野，就算RV這種大型車成群在路上跑，也不會駭人目光。即使是遊客如織的國家公園，也有RV營地。

對有些人而言，以車為家是必要，比如在過去的年代，樂團若要巡迴演出，相關人員經常全都住在大巴士上。在美國長途旅行有時不太容易找到理想的宿頭，我曾經從東岸的費城，開了四、五天車，到西岸的西雅圖，某些小村鎮的汽車旅館看起來不太適合單身女性，若因為趕路而錯過宿頭，下一個適合的地方不一定會很快出現。而且一個晚上的住宿費再便宜，也很難低於三、四十美金，難怪長時間在路上的人寧願睡車上，或是找個荒地打地鋪。

曾經有參觀Magic的好奇路人，嘖嘖說還是住車子裡好，誰知道汽車旅館的床單和枕頭套都是誰用過了？其實美國大部分的汽車旅館都還算乾淨，就

是常會有刺鼻的漂白水味道，產生了住在病房裡的不怕聯想。長期旅行在車上弄個窩，就算擁擠、凌亂，自己的狗窩還是勝過金窩銀窩。

除了巡迴演出開巴士，退休夫妻開RV之外，最常使用露營車的估計還是戶外運動從事者，尤其是激流泛舟、滑雪和攀岩愛好者。激流泛舟要追隨水位和水況，滑雪要追隨天氣和雪況，攀岩要追隨季節和陽光。相比之下，攀岩者在露營車的日子是最快活的：泛舟者很難保持車內的乾燥，而防寒衣悶在車內久了會產生難聞的味道；滑雪者到的地方，晚上睡覺時外頭的氣溫恐怕都是零下，更別提要在雪地上行車的困難了。

人工岩場興起前，如果打算認真攀岩，旅行是唯一途徑，當這個攀岩地區的季節結束之後，前往另一個正在季節中的攀岩區。運動這件事要進步，一個重要的原則是持之以恆，休息幾個月可不行。不過時代不同了，現在到處都有人工岩場、健身中心，以訓練的角度來看，它們提供比戶外更有效率的方式和場所。但攀爬天然岩壁，倘佯在大自然之間的樂趣和魅力，是人工岩場無法取代的。露營車攀岩旅行，對熱愛攀岩的人，從唯一的訓練手段，變成精神層面的享受和嚮往，不但沒有褪流行，反而更加新潮。

蘭德市本身是運動攀岩者的天堂，城外十餘公里的的辛克斯峽谷州立公園

（Sinks Canyon State Park）有一大片石灰岩壁，擁有數百條運動攀登路線，若想換換口味，這裡也有砂岩和花崗岩，適合傳統攀登。波波阿吉河（Popo Agie River）旁有許多可供抱石的大石，攀岩者在濺起白水花的青綠河流旁，攀爬著斑斕的大石，看起來十分夢幻。石灰岩壁主要朝南，一天中大部分的時光，路線都會沐浴在陽光底下，炎熱的夏季不是理想的攀岩季節，不過戴夫可沒在這裡白住了十年，他對路線的位置瞭如指掌，算好時間，排好順序，在陽光打到路線之前爬完，每天還是可以滿載而歸。

不過爬了兩、三天後，就很難不重複路線了，要好好享受辛克斯還是春秋兩季為佳。但蘭德市身為運動攀登者天堂，若只有辛克斯這道菜，那可說不過去。往西南方不到四十公里的野愛麗絲（Wild Iris）和東北方約二二五公里的十睡峽谷（Ten Sleep Canyon），都是享譽盛名的運動攀登區，兩者海拔都超過兩千公尺，很適合夏季攀登。若開一般轎車，從蘭德來回野愛麗絲還算方便，但Magic較笨重且耗油，還是得在當地停泊，需要補給時再回蘭德。而十睡峽谷的路線就有近千條，要在該處攀出感覺，只在那兒睡上十個晚上是不夠的。

那年夏天我們以蘭德市為基地，去了懷俄明州的許多地方。蘭德市的城市公園有大片草地，讓人免費露營，以連續三天為限，公園旁有公共廁所也有垃圾

收集處。我們住在那裡時，總是可以看到其他人的帳篷和露營車。住滿三天，我們會前往別的景點，或移到辛克斯公園裡的免費營地，那兒有長駐的RV。不攀岩的日子，我會在清晨或傍晚氣溫怡人的時候，利用公園的步道系統，越野跑個幾公里。需要補給用水、洗澡、上網，就拜訪學校一趟。附近也有超市可以採買生活用品。

因為每天都會在外頭野，從來不覺得家很小，也對露營車的功能性相當滿意，比起以前小車闖天涯，不知道舒服了多少倍，而且外食減少，吃得更健康了。搬上車時我們都丟了不少東西，所以現在無論穿衣服還是使用物品，都不需要花時間挑選或搭配，也少了收納的繁瑣，心情很輕鬆。清晨躺在床上，側頭就可以看到第一道陽光，也很難錯過無限好的夕陽。我發現，不論看過多少次日出日落，我都還是會感動。我想，這樣的生活我應該可以過很久。

辛克斯州立公園的步道系統非常適合越野跑。

從蘭德市遙望風河山野區。

08 懷俄明：夏季攀岩聖地

二〇一二年夏天，我們駕著新居在懷俄明州徜徉了一個半月。以蘭德為基地，造訪了多個攀岩地。提到懷俄明，大部分的人都會想到牛仔，或因為李安的電影而喧騰一時的著作《斷背山》，故事背景即是懷俄明山區。那年攀岩節的海報，也是牛仔決鬥的畫面，只是佩槍換成了攀岩的快扣。

對於喜愛戶外的人來說，懷俄明州更是天堂。除了赫赫有名的黃石和大提頓國家公園，境內的洛磯山脈為健行、攀登、泛舟、滑雪等活動提供了豐富的天然資源，足以讓你一輩子迷失在荒野中。這裡地廣人稀，對露營車相當有利，除了旅遊聖地魔鬼塔國家保護區（Devils Tower National Monument）需要付營地費用外，其他地方都能免費過夜。

戴夫十分推薦費利蒙峽谷（Fremont Canyon），說那兒既夢幻又特殊。費利蒙距離蘭德約二一五公里，中途我們在劈開岩（Split Rock）稍作停留，將裝有攀登裝備的大背包頂在頭上，涉水去爬一大塊花崗岩。劈開岩也是奧勒岡小徑

（Oregon Trail）經過的地方，這條小徑從密西西比河一路往西最後抵達奧勒岡州，總長三四九〇公里，是十九世紀拓荒者使用的主要道路。想當年一家人坐在馬拉的篷車裡，帶著全部家當，隨遇而安建立營地生火煮飯，不就是露營車的原型嗎？

那天傍晚戴夫把車停在一處平坦空曠的地方，我問他，「今天在此過夜？」

「我們到了。」「怎麼沒看到岩壁？」「岩壁在下面。」原來我們在北普拉特河（North Platte River）深切成的峽谷的正上方，若要攀登必須從上頭垂降到起攀處。夏天日照長，我們把握時間先去爬幾條路線，這區是花崗岩，基本色調像是甜膩的摩卡，仔細凝望，淺咖啡色中隱約露出像嬌羞少女雙頰上的酡紅。

我往下望了望，如果水勢高漲，洶湧的水花也許會濺上攀岩者，就算河水平靜，流水在峽谷的回聲，好像戰陣上的鼕鼓，可以振奮人心，也能摧毀鬥志。

走回 Magic 的路上，我又左右張望，四下無人，好一個寧靜的荒野，只見一台白車停在正中間，這樣叫低調嗎？戴夫說這裡的公有土地使用規範是允許停車過夜的，而且很安全，叫我不要胡思亂想。此時突然一陣大雨，我趕緊躲進家門。外頭的雨滴像大珠小珠落玉盤，我居然能在滂沱中好整以暇地煮晚餐，真是太美了。過沒多久，耀眼的陽光又出現了，戴夫本著攝影師的直覺衝

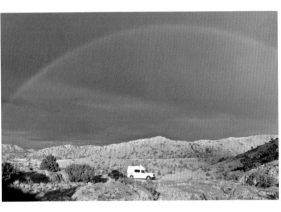

左至右）河道旁常見野生動物；
涉水前往劈開岩攀爬花崗岩大石；
在北普拉特河深切成的峽谷頂上
過夜。

出去拍照，天際那兩道彎彎的彩虹橋下，是我的家。

雨後雲層沒有散去，黯淡的灰雲和清爽的白雲在天際各據一方，輝映著夕陽餘暉紅、橙、黃的豔麗。一棵早先在風中顫巍巍的樹，現在則是枯草間一枝獨秀，斜陽下的影子拉得長長的。在這裡歇息，我無比滿足。

下一站我指定要拜訪溫道舞（Vedauwoo）。我最喜歡爬岩壁上綻開的裂隙，根據裂隙的寬度，攀爬技巧各有不同。當裂隙比拳頭寬，比屁股小的時候，攀岩術語稱之為 off width，直翻就是「寬度錯了」。這種裂隙爬起來非常折騰，也非常重技巧。溫道舞就以擁有一大堆錯了的裂隙，奠定它在攀岩界令人又愛又怕的地位。

溫道舞海拔也高，適合夏天，位處懷俄明州

府夏延（Cheyenne）與大學城拉勒米（Laramie）之間，緊臨州際高速I-80，絕對不會迷路。裡頭有規劃完善的露營區，下了匝道前往露營區的路上，有條土路，上頭有幾個免費的營地，如果是睡帳篷，土路的環境不是很好，下雨還會泥濘，住露營車則無大礙。本來以為很接近高速路會有些嘈雜，沒想到下匝道後轉兩個彎，高速路很快就隱沒在大石和樹木之間，這裡變成另一個世界，十分清幽。反而因為離高速路這麼近，手機訊號滿格，讓我們不用擔心與世界失聯。

溫道舞也是花崗岩，顏色從淺棕色到淡黃色，有時候還會有乾枯的苔蘚類植物在岩石上劃下一道道黃色的條幅，述說生命故事。這裡的樹很多，都是松樹家族的針葉木，一棵棵站得筆直，在岩石聚落間穿梭時，偶爾還會邁過

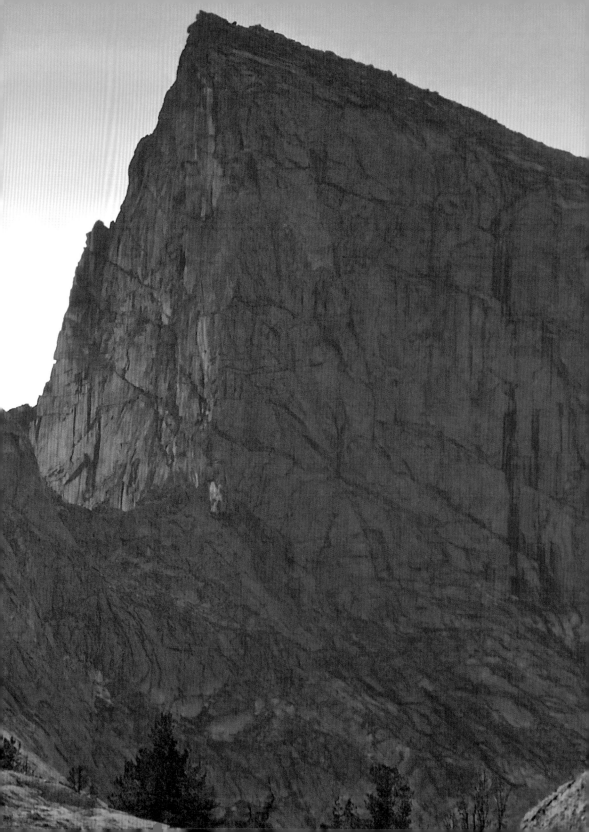

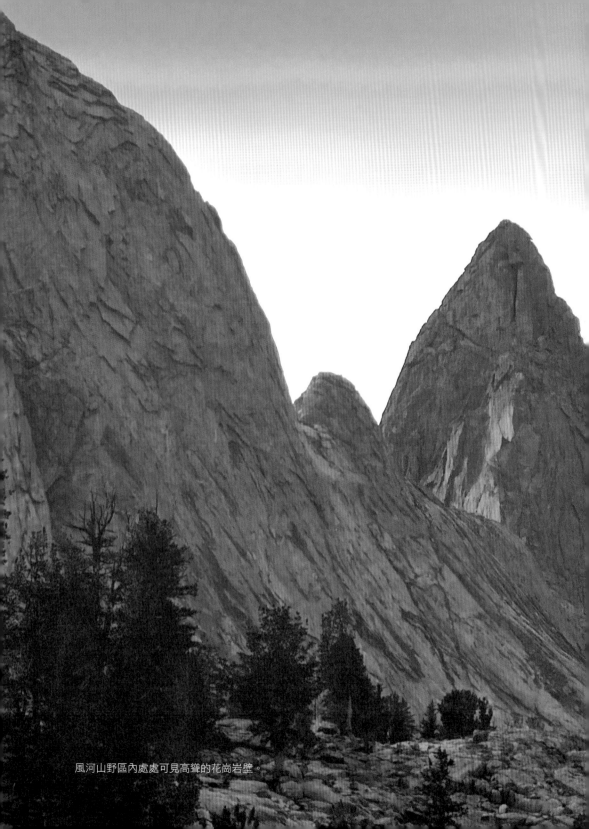

風河山野區內處處可見高聳的花崗岩壁。

潺潺小溪，放下背包時，也要小心小栗鼠來偷吃食物。

營地供應飲水，也有洗手間。若要補給食品，我們喜歡較近的拉勒米。夏季少了大學生，拉勒米安靜到有點冷清。不過從街上的海報和各色餐廳看來，的確可以嗅出大學城的多樣化和活力。雖然因為喜歡戶外，我想以後不會定居在大都會，但美國的小城鎮又常給我文化單一的感覺，若地方上有個大學，就會很不一樣。大學生從各地帶來不同的生活方式，加上年紀比較願意嘗試新玩意，大學的周遭總是很有意思，也有機會吃到以往從來沒聽說過的料理。

我們在溫道舞待了好一陣子，平日攀了一天也難得看到第三個人，週末頂多看到幾個家庭來這裡露營，讓孩子們在草地上奔跑、騎自行車、放風箏。突然想到一個熱愛激流泛舟的朋友，年輕時曾在懷俄明州泛了六年的青春，後來移居西雅圖，不是因為泛盡了河，而是到了需要經常與人對話的年紀。

我們的下一個目的地倒是顛覆了懷俄明州的荒涼印象，位於懷州東北角的魔鬼塔，遊客總是絡繹不絕。玄武岩構成的魔鬼塔，高度將近四百公尺，偏偏四周十分平坦，讓它看起來像是拔地而起，圍繞著一層皺摺的皮，這是玄武岩常見的地貌，有點像澎湖的大菓葉，只是顏色沒那麼明亮。魔鬼塔也是當地印地安人的聖地，每年六月攀登者會自發性的停止攀爬魔鬼塔，以向其獨特的文化

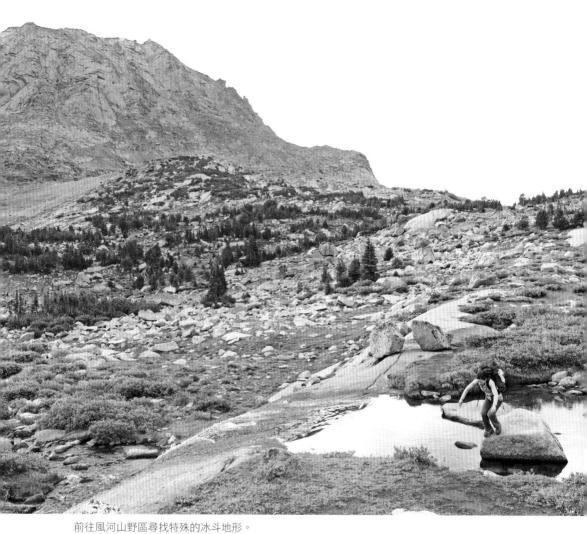

前往風河山野區尋找特殊的冰斗地形。

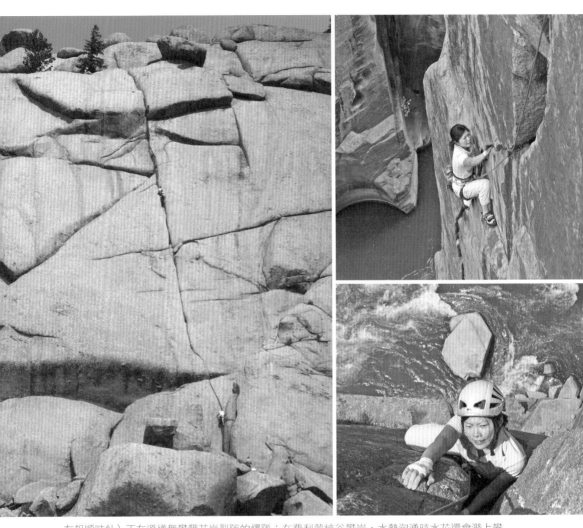

左起順時針）正在溫道舞攀爬花崗裂隙的繩隊；在費利蒙峽谷攀岩，水勢沟湧時水花還會濺上攀岩者。

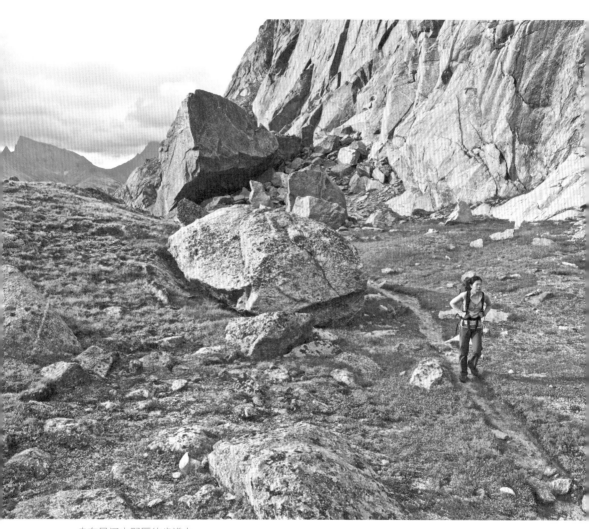

走在風河山野區的步道上。

地位致敬。

魔鬼塔屬於國家公園，當地遊客眾多，露營的規範比較嚴格，我們乖乖付錢停在營區。這裡夏天常有午後雷陣雨，於是我們經常早起，搶在雨前收工。還記得某日清晨，天邊烏雲密布，和平日的天氣大為不同，我們健行到塔底時還不到八點，就下起豆大的雨，可怕的是閃電橫空且雷鳴緊隨而來，中間間隔不到五秒，我們逃命似的進了樹林，以為安全了，沒想到在離 Magic 不到十來公尺的地方，嘩喳一聲，一道白光把身旁大樹的枝幹劈了下來。我們迅速跳上 Magic，頗有劫後餘生之感。

這種時候就知道離家近的好處了。我們趕緊換上乾衣服，煮點熱飲暖暖身。

記得某次帶著一群孩子在山野漫走，也遇到類似的情形，我指示孩子盡量散開，用「閃電姿勢」[1] 蹲在地上。雨水打在我們身上，從帽沿滴到額頭上再滲入內裡，大家不敢妄動，數著閃電和雷聲之間的秒數，就這樣過了十來分鐘，威脅才解除。我趕緊催促大家行進，以免失溫。

離開魔鬼塔後，我們回到蘭德，背著大背包走進風河山野區。這片山野的特色是繁多的冰斗（Cirque）地形，冰斗是億萬年前地表下的巨大花崗岩層，冒出地面後被冰川活動慢慢雕琢而成的地貌。走進冰斗像是走進開放式的大劇

1 lightning position：在野外，如果與閃電的距離相當近，短時間又沒有辦法到達安全遮蔽點時，可以使用「閃電姿勢」來減少被閃電擊中或是遭遇相關意外的機率。蹲下，雙腳併攏，手臂圍住雙膝頭，如此遭遇電流時，電流有較好的洩流管道，避開心臟處。

溫道舞攀岩區夏季常見午後雷陣雨，攀岩者正要下撤。

場，只是環繞著我們的不是座位而是陡峭的山勢，更不乏直立的大岩壁，自然是喜愛挑戰的攀岩者最好的遊戲場。

進山數天，Magic當然沒有用武之地，只能在步道口的停車場靜靜等候我們。雖說這裡治安良好，但是我們全部的家當都在裡頭，也不敢在山裡待太久。下次進山還是要有恰當的安排才是。

懷俄明州是個很適合露營車的地方，景色多樣怡人，也很容易找到免費營地。只是這一個多月來跑了太多地方，比較像是走馬看花的旅遊而不像是在過生活，雖然說地點間的距離以「懷俄明標準」而言，都不是太遠，但是每個攀岩區都有一輩子爬不完的路線，短短逗留一個多月實在讓人意猶未盡。

美國有許多適合春秋兩季的攀岩區，懷俄明州難得非常適合夏季。風河山野區更是有許多還沒開發的高山路線，讓人心動不已。下次再來，估計還是以蘭德為據點，撇掉不是太順路的魔鬼塔，拉長總停留時間。前往風河山野區時，最好把比較貴重的物品寄放在學校或朋友家，就可以無後顧之憂的專心攀登了。

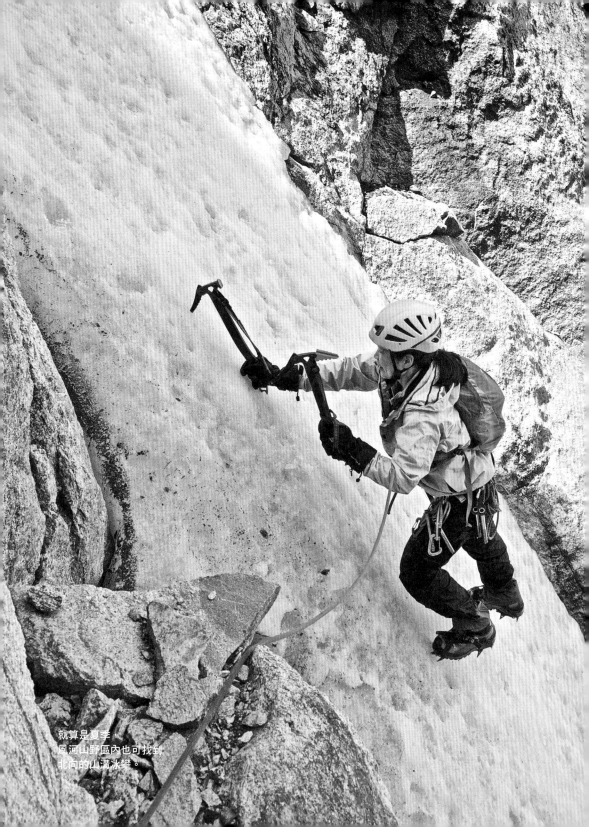

就算是夏季，
風河山野區內也可找到
北向的山溝冰攀。

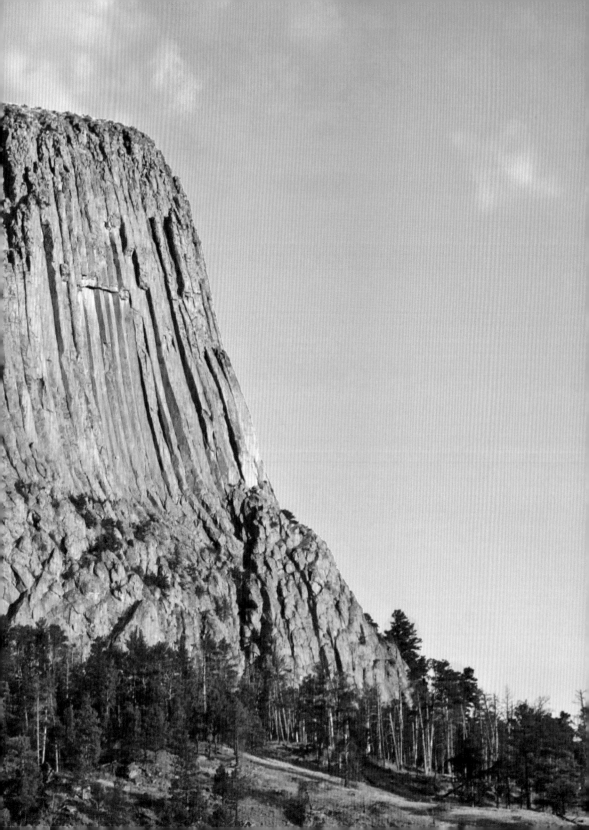

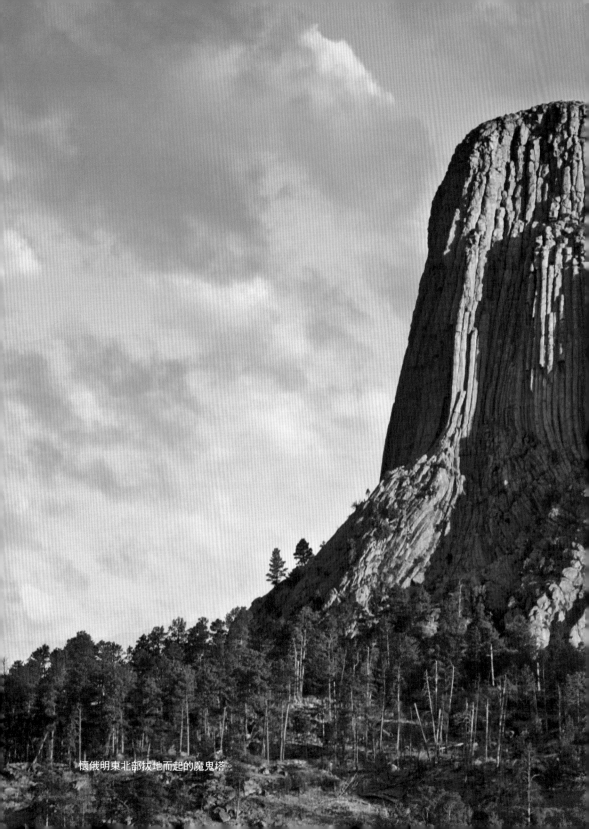

懷俄明東北部拔地而起的魔鬼塔。

09
猶他州印第安溪峽谷：沙漠人生

美國以戶外活動聞名的城鎮極多，比如說科羅拉多州的博爾德（Boulder）、奧勒岡的本德（Bend）、猶他州的摩押（Moab）、懷俄明州的傑克森（Jackson）等等。其中可以用奇幻這兩個字來形容的當屬摩押。

摩押鎮是科羅拉多高原上的交通樞紐。科羅拉多高原盤據猶他、科羅拉多、亞利桑那和新墨西哥等西南四州，氣候乾燥，地貌奇特。紅通通的沉積砂岩，在亙古的地質和風化活動下，顯得既妖媚又詭奇，有的地方通口狹隘，需得耐心垂降才能一窺究竟，透著一線天光，瞇眼看著眼前的岩壁，像極咖啡師剛把熱騰騰的鮮奶從杯緣傾入香氣馥郁的咖啡。又或者在平坦的地表上，突然豎起一道長城，長城每處刻劃的圖騰都不一樣，頂端也起伏伏地工筆勾畫出天際線，此時若是絳霞一片，還真是找不到岩壁與天際的交會處。

也是紅通通的小鎮摩押，採礦是原本的經濟來源，後來礦源枯竭，加上環保意識抬頭，小鎮面臨轉型，就像許多以伐木或採礦起家的小鎮一樣，摩押鎮轉往休閒產業的路上挺進。它有河流、令人屏息的紅色砂岩，以及荒涼的沙漠，

不但可以泛舟、騎越野車、攀岩、還可以開越野車探險，摩押變得和它的主題色彩一樣，紅的不得了。

二○一二年底，我們來到這裡，最終目標是一小時車程外的印第安溪峽谷（Indian Creek Canyon）攀岩區，該處的紅岩是一種叫做 Wingate（溫蓋特）的砂岩，岩質柔軟，岩面光滑。從一九一公路往南，轉往峽谷地國家公園（Canyonlands National Park），會先經過新聞岩（Newspaper Rock），岩面上滿滿都是早年印地安人的岩畫，古樸生動，接著很快出現一叢叢砂岩丘，每一叢岩丘都有幾十條又長又均勻的裂隙路線，往遠方望去可以明顯看到貌似左輪手槍的擎天柱，是此處地標性的兩座沙漠高塔。

印第安溪峽谷這些年來的變化極大，早先很荒涼，可以隨意找地方露營，隨著攀岩人數激增，現在已有指定的營地，還多了很多戶外廁所[1]。食物飲水還是得從外頭帶進來，雖然最近的城鎮是蒙蒂塞洛（Monticello），但是大部分的人還是會去氣氛好貨色全的摩押鎮採買。露營當年仍是免費，但是多了十四天的限制[2]。

美國冬季攀岩的地方很有限，我們想盡可能待在這裡久些，雖然日間氣溫也不高，但是在沙漠裡只要能在陽光下攀岩，穿短袖都有可能。一般人認定這裡

[1] 美國戶外遊憩區或是較受歡迎的步道口，常見水泥或是木板圍成的小屋（outhouse），其實就是挖個大坑，做好與土壤的隔絕，再安上馬桶座的簡易廁所。管理單位會根據使用頻率，定期打掃，所並用專用除汙車吸走排泄物。

[2] 印第安溪峽谷的營地於二○一六年九月一日開始收費。

最晚只能爬到感恩節，那時我們一直爬進十二月，白天攀岩還是很舒服，看著人潮散去我們自以為得計。沒想到第一個遇到的窘境居然是補給水的問題。

最近的取水處是峽谷地國家公園，這個季節營地關閉，空曠無人是意料中事，但是為什麼營地的水龍頭轉開一滴水都沒有呢？試了好幾個水龍頭不果，戴夫拍了一下腦袋說，公園管理單位必是把水閘關了，他們不希望暴露在外的水管裡有殘餘的水，因為當夜間溫度降至零下時，水管可能會爆裂。戴夫腦筋動得快，想到廁所裡的洗手台也許會有水，一試果然沒令人失望。戴夫似乎對美國的水很有信心，馬上開始準備接水，我原本對廁所洗手台的水有些抗拒，

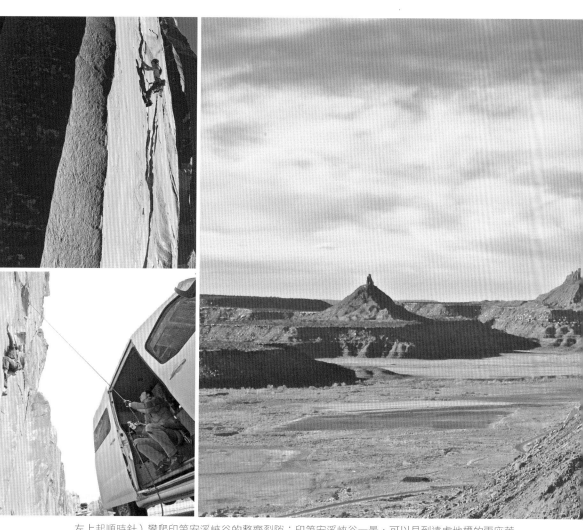

左上起順時針）攀爬印第安溪峽谷的整齊裂隙；印第安溪峽谷一景，可以見到遠處地標的兩座荒漠高塔：南北左輪手槍；摩押鎮外不遠有處岩壁就在路旁，可坐在車內保護上方確保攀岩者。

但轉念一想，我在山野裡什麼水沒喝過，何況不是有人測過，家中馬桶的菌數遠比廚房水槽裡的還要少。

我們接著又爬了好幾天。有個低氣壓來了，夜間氣溫暴跌到零下六、七度。

車上的暖爐已經不管用，睡袋也出籠了。早上起來，突然發現幫浦沒有辦法踩，原來是凍住了，到下午才恢復作用。記得那幾天，晚上睡覺前戴夫都會把幫浦的取水管從水箱裡拉出來，再把幫浦中的餘水打乾淨。水箱裡的水很多，頂多最上層結一層薄冰，幫浦裡的水量少，反覆解凍結凍很容易壞。

這樣的鬼天氣又維持了好幾天，我開始睡得不太好。一天早上我還坐在床上擁著兩個睡袋喝熱咖啡時，有人砰砰砰敲著車門，我蓬頭垢面，又懶得下床，遂推戴夫去應門。戴夫只好穿上最厚的羽絨衣，拉開門走出去。外頭實在太冷，戴夫和神祕客都沒什麼談興，幾句話的功夫他就回來了。

「啊！」

「阿爾夫（Alf）。」

「誰？」

阿爾夫在攀岩圈子裡是名人，傳說他曾經是波音的工程師，卻決定逃離現代生活，十幾年來都住在拖車裡（trailer），只在意攀岩，以最低標準維持生存，

偶爾幫攀岩者補鞋來賺取現金，是印第安溪峽谷唯一的永久居民。眾人對他的評價兩極，熱愛攀岩者視他的生活為理想，還幫他拍了一部微電影《沙漠人生》（A Desert Life）；批評者認為他無視社會責任，對金錢錙銖必較，言語粗魯不擅社交，是個怪胎。我只知道這片公有土地的管理員對他很不爽，因為他是十四天露營限制的頭號敵人，兩造之間一直在上演《湯姆貓和傑利鼠》（Tom and Jerry）的劇情。

我當時有點後悔沒衝出去見識阿爾夫的廬山真面目，不過身為印第安溪峽谷的常客，我後來分別在岩壁旁和摩押的圖書館見過他幾次，交談起來倒覺得他親切和善。一個住在摩押的朋友跟我說，阿爾夫在鎮上找到季節性的看顧房子工作，不用再閃躲管理員，也減輕了經濟上的壓力，整個人變得柔軟許多，幾乎不再見到過去偶發的黑暗面。那時我已經開始用年計算自己的露營車生活，心裡頗有感觸，若想過理想的生活，還是得在夢想和現實間尋找平衡點。

當然，二〇一二年還在用月計算露營車時光的我沒有想那麼多，只記得戴夫跟我說，「我剛剛在外頭一看，這裡只剩下我們和阿爾夫的拖車，妳知道這是什麼意思嗎？」我搖搖頭。戴夫一字一頓地說，「這表示我們該離開了。」

我們成為候鳥，往南方的亞利桑那州前進。

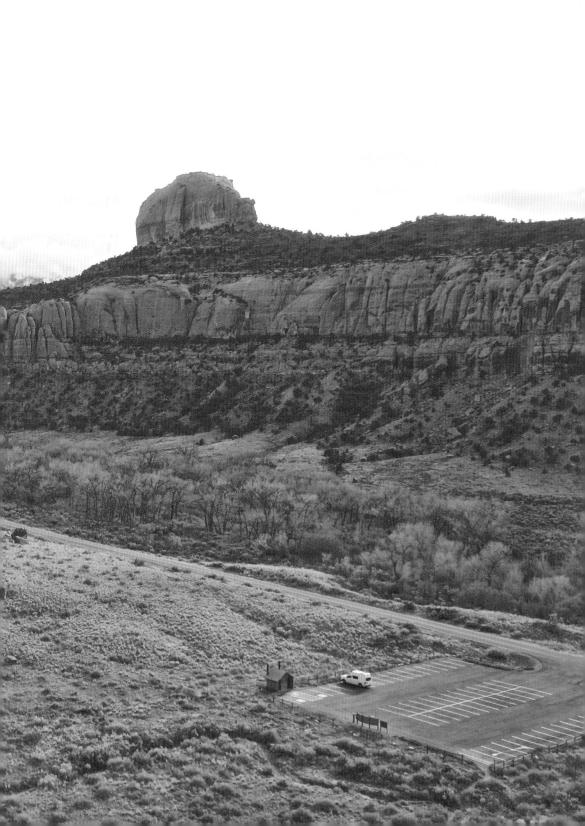

印第安溪峽谷的訪客連年增多，
已有停車場、廁所等公共設施。

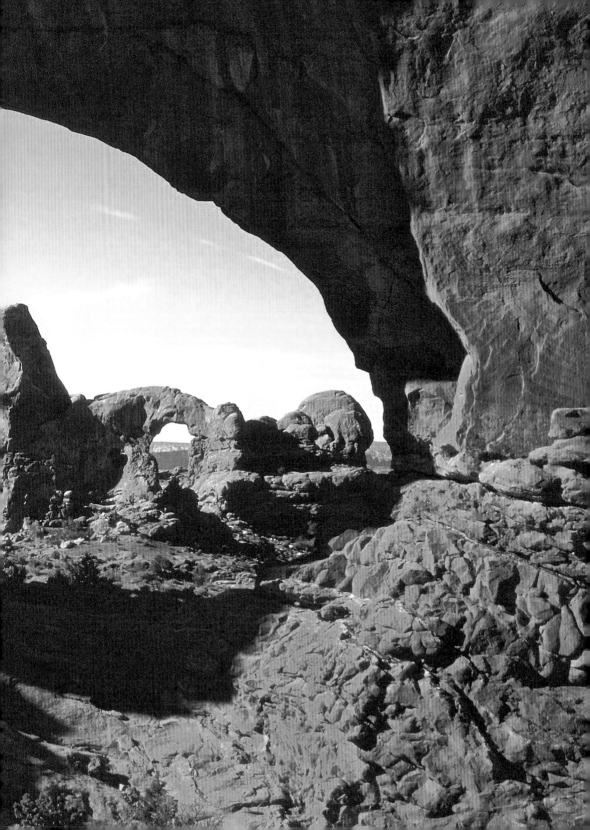

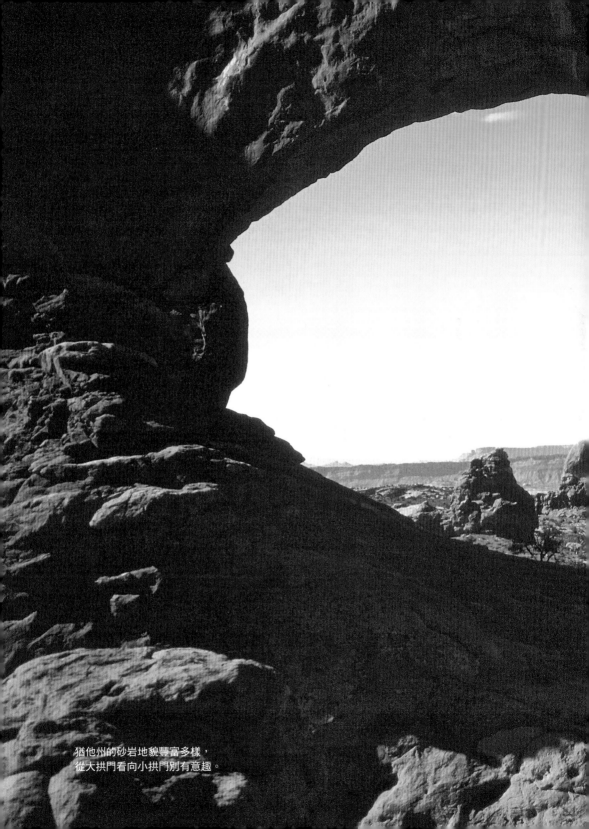

猶他州的砂岩地貌豐富多樣，
從大拱門看向小拱門別有意趣。

10

亞利桑那州科奇斯堡壘：冬日備案

亞利桑那州東南隅，接近美墨邊境的地方，有道四十八公里長的龍騎山脈（Dragoon Mountains）。這裡有崎嶇的峽谷和高聳的花崗岩山頭，是美國境內少數冬天還可以攀岩的地方。不過很少人稱這裡為龍騎山，大家都叫它科奇斯堡壘（Cochise Stronghold）。

科奇斯是奇里卡瓦阿帕契族（Chiricahua Apache）的酋長，十九世紀時領導跟隨者對抗美國騎兵隊，幾次衝突失利後，退入龍騎山，藉著這裡重疊的峽谷和山頭做掩護，與美軍長期抗戰，最後以簽署和平條約終結。科奇斯死後也葬在這裡，但是沒有人知道準確的位置。後來大家都稱呼這裡為科奇斯堡壘。

山脈的東西兩側都有可以攀岩的地方，我們選擇到西科奇斯，那兒的路線較多，但最重要的考量其實是岩壁的朝向。冬季通常要到早上十點、氣溫較高之後才適合活動，這時攀岩更要曬著陽光才暖和，西科奇斯有較多朝南和朝西的岩壁，比較符合我們的需求。

雖然這兒的攀岩活動可以追溯到一九七〇年代或是更早，經典路線也不少，

上起順時針）科奇斯堡疊攀岩區的夕陽；亞利桑那州的沙漠植物；圖森市外的雷蒙山岩場。

卻一直沒有在攀岩地圖上佔有重要地位。也許是這裡太荒僻了吧。柏油路消失後還要在砂石路上開好長一段路，只能在砂石路旁的空地露營，沒有飲水也沒有任何設施。最後一段路況更差，有些岩壁甚至需要四輪傳動車才到得了。

不過愈荒僻的地方對 Magic 愈友善，也更能顯出 Magic 的神奇之處。我們選定一塊平地停妥 Magic，直到下次補給前都沒有移動過車子。每天健行五分鐘到一個小時，抵達岩壁。走進峽谷區有股冒險的氣氛，需要上上下下，視線經常被遮蔽，如果不仔細注意周圍的景物特色，很容易迷路。來時的土路黃沙滾滾，周圍只有低矮的仙人掌或肉肉長刺的沙漠植物，很難分辨東南西北。我每次出去慢跑，都得特別留心，深怕一個不注意，就不知道自己身在何處了。

黃昏時，雲朵旁滾起金黃色的晚霞，黃沙變成金沙，襯著淺黃色的花崗岩山頭，煞是好看，偏偏有時跑太遠，擔心天黑之後會迷路，也就無暇欣賞了。

科奇斯堡壘攀岩區的地貌。

還記得有一年戴夫在這裡主持戶外領導學校的課程，晚上開卡車載著二十多個空水箱去補給水，終於上了筆直的中征路（Middle March Road）時，遠遠看到路上有一個人影，這裡沒有房舍，又是午夜時分，他心想難道那個人的車子壞了？他踩下煞車，當車子幾乎停下時，他發現那是個女人，身穿著有星形符號的白T恤，直直站在路中央一動也不動，他更疑惑了。此時眼角餘光突然掃到兩旁有二十來人，穿著一樣的白T恤，緩緩朝著他的卡車圍上來。他心裡一毛，趕緊踩油門繞過女人，逃之夭夭。

驚魂甫定後，他恍然大悟，那附近有一個公路檢查站，那些必定是偷渡的墨西哥人。在這裡被稱為 coyote 的蛇頭，會在邊界某處接偷渡者，快到檢查站時，再放下他們，指示他們用步行的方式繞過檢查站，然後到另一頭接他們，為了怕接錯人，他們會給偷渡客穿上一樣的上衣。那時候是一月，夜間的低溫幾乎可以凍死人，這些人必定是迷路了，衣著單薄沒有食物飲水又暴露在險惡的環境下，把學校的卡車誤認為邊境巡邏員的卡車，於是出來自首，畢竟活下去比較重要。

我們在科奇斯過了好長一段愜意的時光，聖誕節假期時，戴夫住在貝靈漢的好友安東尼帶著老婆凱莉和兩台登山越野車南下拜訪我們。這裡空地多的是，

我們很豪氣地叫他們把這裡當自己家一樣。科奇斯土路的坡度不是很陡，路況起起伏伏，有時候還有小坑可以跳躍，車也不多，非常適合騎登山車。他們帶來了柴火，在空地搭起廚房，兩家在營火旁交換各自的拿手好菜，喝著啤酒天南地北聊。有朋自遠方來，下一句什麼來著，不亦樂乎啊！

不過美國的冬天還是很殘酷，節後不久，朋友離開，寒流來了。我們商量一下，決定暫棲到戶外領導學校圖森分校，學校在美國各地的分校，若有空地都會讓員工露營，而我們也只是需要有個穩當的地方停車而已。氣象報告顯示寒流影響的範圍極大，基本上去哪裡都不可能攀岩。偏偏那一陣子有波很強勁的流行性感冒，戴夫先倒下了。照顧他一陣子後，我也病了。露營車的空間不大，一人生病，另一個人很難不被傳染。而寒流滯留不去，對病體的恢復極為不利，不知不覺間，兩週的光陰就在兩人前後生病間過去了。

當我終於恢復健行的能力，天氣依舊寒冷，但我們實在悶壞了，還是行車到附近的雷蒙山（Mt Lemmon）去試試運氣，雷蒙山海拔將近兩千八百公尺，上山的公路旁有許多攀登路線，我們選了海拔最低、有陽光照射的岩壁，停好車，溫度計顯示個位數的攝氏度，風很大，我的辮子打在羽絨衣上啪啪作響。起攀前我們就知道自己在做困獸之鬥，但還是堅持爬完一條路線才撤退，至少出來

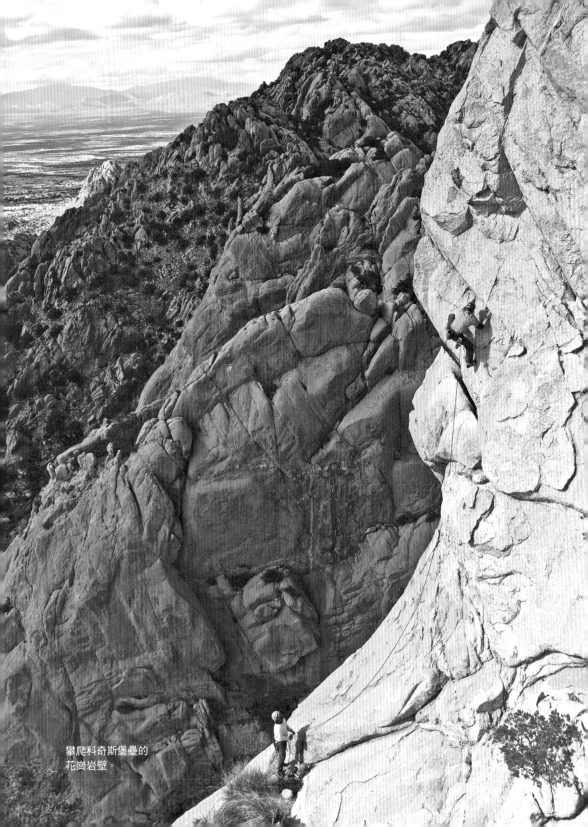
攀爬科奇斯堡壘的
花崗岩壁。

走走還是好的。

美國冬季能夠攀岩的地方極有限，雖然科奇斯、拉斯維加斯外的紅岩谷、加州南部的約書亞樹國家公園（Joshua Tree）冬天都可以攀岩，我們也都在十二月和一月攀過這些地方，但最佳季節還是春秋。而沙漠溫差大，冬季晚上非常寒冷，如果是搭帳篷，睡起來其實不舒服，而且白晝短，長夜漫漫很難消遣。

露營車的抗寒能力比帳篷好很多，根據個人經驗可以往下多承受攝氏十度。

車子裡也可以開暖爐看看書寫寫文章，但是冷氣團一來，露營車的戲依舊很難唱。上述三個地方雪花紛飛的情況我們都見過，各有各的靈氣和詩意，只是美則美矣日子卻很難熬過去，這時候就會叩唸真正屋子的美好了。更何況我們好多年的冬天都在這幾個地方轉悠，南向的路線也被我們爬得差不多了，我們其實很想在溫暖的季節，拜訪那些躲在陰影裡的路線。

當初 Magic 是為攀岩旅行而設計的，我們的邏輯很簡單，如果晚上冷得睡不著，外頭也不可能攀岩，一定要換地方。偏偏 Magic 誕生後的第一個冬天，可能是多年來美國最冷的冬天，要逃也無處可走。Magic 基本上還是部三季露營車，冬日行程必須從長計議。

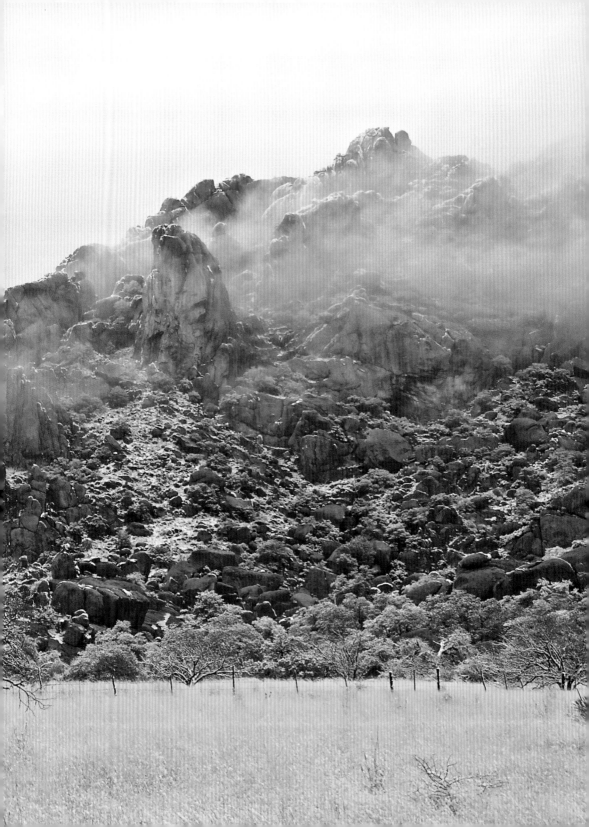

長年炎熱的科奇斯堡壘在一二月也會見到飄雪的冬景。

11 加州優勝美地國家公園：
Magic 和攀岩聖地初次交手

位於陽光加州的優勝美地國家公園，美得如詩如畫，早年的冰川活動，刻劃出漂亮的Ｕ型谷，造就了如綠松石般湛藍深沉的湖泊，是許多人夢想遊歷的地方。對攀岩人而言，優勝美地不僅是攀岩勝地，更是攀岩聖地。

這裡最適合的攀岩季節是初春到晚秋，扣除夏季最熱的兩個月，這段時間優勝美地會湧進成千成萬來自世界各地的攀岩者，其中不乏早已享有盛名的攀登高手。似乎只有在這片花崗岩壁上翻滾過，才能獲得各地攀岩界的認可。

也許你會好奇，優勝美地為什麼會有這樣的地位？這個問題在你邁入優勝美地國家公園即可得到解答。公園裡溪流潺潺，森林處處，卻遮擋不了四面八方從平地驀地拔起直衝雲霄的花崗岩牆，消融的雪水從陡峭的岩壁落下，巨大的垂直落差營造出萬馬奔騰的氣勢。我記得看過一張經典照片，攀岩者順著岩壁往上攀登，背後掛著一道白瀑和眾多水滴構建出來的虹橋，還有哪裡可以找到這麼剛柔並濟的絕妙構圖？

偏偏我幾次興致勃勃地提起優勝美地，戴夫總是興趣缺缺。戴夫的理由是那裡人太多，早就失去了荒野感。對他來說，攀岩的意義是探索，是冒險，是去野外享受岩人合一的境界；不是去跟遊客擠，不是在車陣裡等待，不是連爬路線都要排隊。「而且妳又不是不知道在優勝美地露營的麻煩，Magic 根本沒有用武之地。」他總結說。

優勝美地的營地一位難求，可以預約的營地在開放訂位之後，經常秒殺。

按照規定遊客每年可在優勝美地過夜的總數上限為三十天，旺季的五月到九月則只能住七天。這對攀岩者是很大的限制，若爬長路線加上中間的休息日，七天內能夠爬四、五條就了不起了。若是路線較難，需要反覆練習才能完攀的，三十天都未必夠。也因此攀岩者常會出怪招增加自己在公園內的逗留時間，比如說：和公園內的工作人員交朋友，去睡他們宿舍的地板；在大牆路線上，爬個單段，在岩壁上懸掛吊帳過夜，因為管理單位只計算地面過夜天數；用其他人頭去登記營地等等。

由於營地需在四個月前預約，而現代科技還無法預測三個月後的天氣。因此攀岩者很少預約營地，只能住在公園內唯一不採預約制的第四營地（Camp 4），第四營地在優勝美地的攀岩史上有重要地位，許多攀岩大神都曾經把這個營地

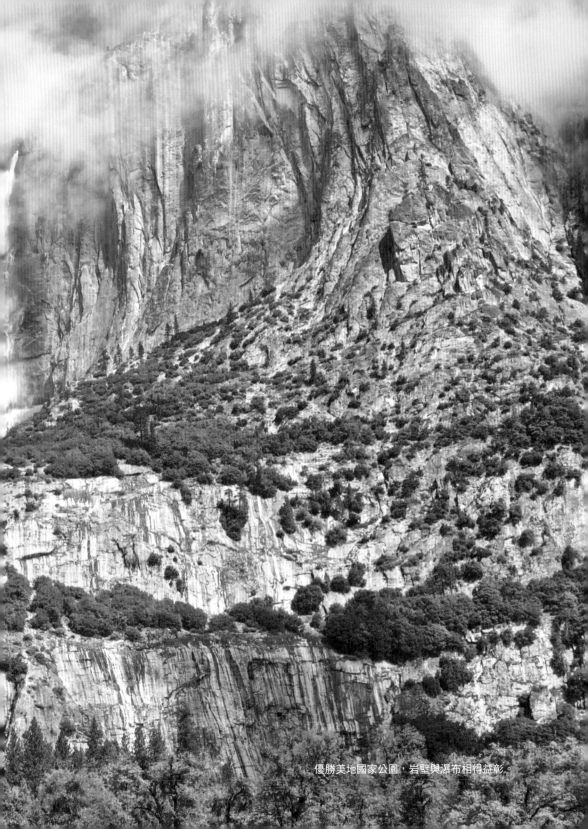

優勝美地國家公園，岩壁與瀑布相得益彰。

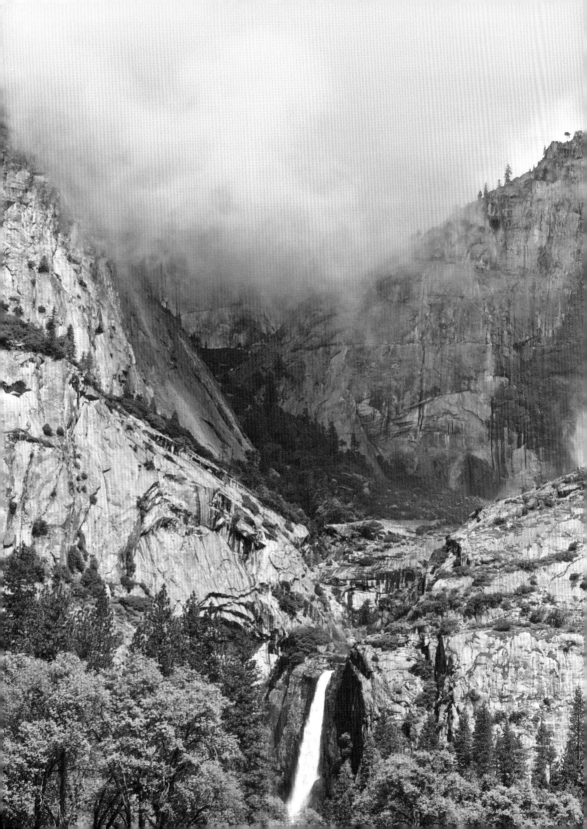

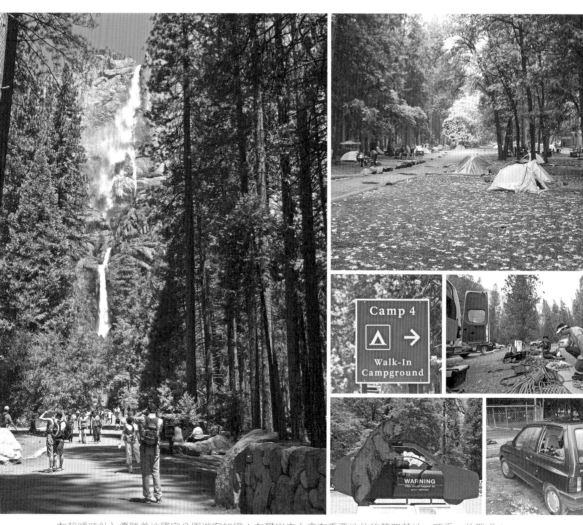

左起順時針）優勝美地國家公園遊客如織；在攀岩史上享有重要地位的第四營地，旺季一位難求；
整理攀爬酋長岩的裝備；車子內若有食物，會成為黑熊目標。

當家。營地早上八點開放登記，但是最好五、六點就去排隊，所以經常可以看到登記站前有長長一列蓬頭垢面的戶外客，裹著睡袋，或坐或臥在睡墊上，一邊煮咖啡一邊打屁，各種語言都有。

對我和戴夫而言，最麻煩的是就算我們實名登記，繳交露營費，恐怕還是不能在舒適又有良好隔音的 Magic 上過夜。第四營地的營區和停車處是分開的，管理員會揪出睡在車子裡的人，這也是優勝美地國家公園管理員的一項特殊任務：在可以停車的地方找出妄想違法過夜的人。我剛進攀岩圈就聽說過流傳在攀岩者間的耳語：「不管怎麼敲門，千萬不要應答」、「那些管理員有紅外線眼鏡」等等。此外還必須清空車子裡的食物和有香味的生活用品，放進營地旁的防熊箱。優勝美地的黑熊問題十分嚴重，有食物殘渣的車子被破壞的事情時有可聞。若是讓黑熊可以很容易地從人類活動的地方取得食物，會喪失牠們的野性和謀生能力。

而且第四營地也已經不是幾十年前孕育美國攀岩文化的模樣。旺季時人滿為患，帳篷一個接著一個。許多住客無視晚上十點過後不要大聲喧嘩的規定，嘻笑怒罵一直吵到半夜，就算對他們怒吼也得不到改善。攀岩者經常要天未亮就起身，才能有充足的白日時光爬完長路線，卻沒有辦法得到足夠的睡眠。

「可是那是優勝美地欸。」我對戴夫說，接著又碎碎抱怨他的人群恐懼症。

我說他就是在美國這麼空曠的地方長大，適應力才這麼差，若是跟我回台北住幾年訓練訓練，情況就會改善了，「時代不一樣了，攀岩的人只會愈來愈多，學會調適才是王道。」我大聲回他。

二○一三年五月底，朋友在優勝美地松樹營區（the Pines，包括北松樹、上松樹和下松樹營地）預定了一個營位，在臉書上找人分攤費用，我們於是前往該處和他們會合。沒想到有太多人響應，而一個營位只能睡六個人、停兩台車，我們只好把車停到附近的咖哩村（Curry Village），最後還是睡帳篷。反而比住第四營地還要麻煩，但第四營地已沒有位置。

優勝美地的岩壁很多是南向，那年夏天又特別早到，爬上岩壁後很曬，優勝美地的花崗岩面本來就光滑，且岩鞋橡膠鞋底的摩擦力會隨著溫度升高而變差，我爬得心浮氣躁。站在地面確保時雖有樹蔭遮陽，卻飽受蚊子侵襲。雖然我是在高溫、多蚊蟲的台灣長大，也不得不承認在旅居美國這麼多年後，自己的適應力變差了。不過，即使有這麼多不方便，優勝美地的經典路線還是沒話說，美麗的裂隙和岩壁考驗著攀岩者的動作和力量，再加上無懈可擊的視野，讓人爬得酣暢淋漓，生出「此線只應天上有，人間能得幾回攀」的感動。

那年也是我首次在優勝美地嘗試攀爬大牆（Big Wall）路線。大牆路線意指在直上的峭壁上，一條長到必須在岩壁上過夜的路線。優勝美地有數百條大牆路線，其中最負盛名的當屬酋長岩（El Cap）上的路線，這塊大石不僅寫滿美國的攀岩史，也是全球攀登界最有影響力的巨石。它的最大垂直落差將近九百公尺，只要來到優勝美地，沒有人可以忽視酋長岩，也沒有人會不讚嘆它。曾經人們視它為不可能攀登的巨石，但人類前仆後繼地挑戰和探索，讓許多不可能變成可能。

身為攀岩者，想爬酋長岩是再自然不過的念頭，但我的經驗能力還不足，決定先嘗試初階的大牆路線。後來雖然在岩壁上睡了一晚，卻因為練習不夠充分，中途撤退了。但這次的失敗讓我明瞭爬大牆的究竟，也清楚該怎麼設計訓練計劃，更讓我燃起一定要爬酋長岩的決心。

我看著令人屏息的岩壁，暗中告訴自己，我不但會再回來攀登，也會找到讓Magic 與優勝美地的相處之道。

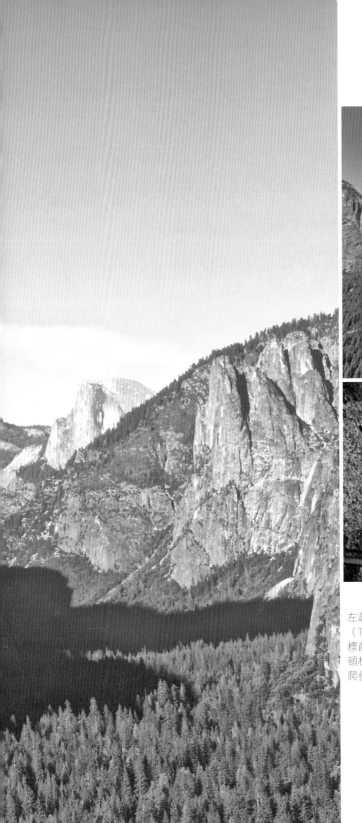

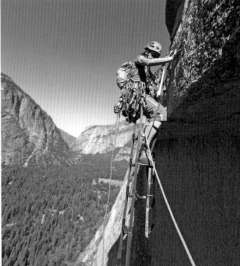

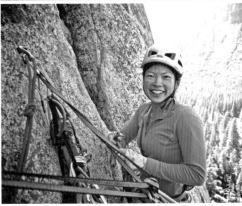

左起順時針）著名的「隧道景觀」
（Tunnel View），可以同時見到地
標酋長岩和半穹頂；攀爬大牆華盛
頓柱（Washington Column）；攀
爬優勝美地的多繩距路線。

12 猶他州錫安國家公園：美好冬陽

二○一四年一月，我們開著 Magic 來到猶他州的錫安國家公園（Zion National Park），這是我第三次拜訪這座國家公園，前兩次拜訪時雖醉心於它的美，卻因為氣候和人潮等原因而來去匆匆。這次我從一月一日一直待到四月初，雖然前兩個月日照時間較短，天黑後讓人冷得直打哆嗦，但也因為是旅遊淡季，我得以慵懶地領略冬陽的美好，進而深深愛上這個地方。

本來是打算整個一月去菲律賓運動攀岩兼過冬的，但前一年我們去四川攀登未登峰，下山時戴夫從亂石堆跌下扭到肩膀，回到台灣之後，他不以為意，繼續在岩館攀岩，沒想到狀況惡化，照了片子後顯示肌腱拉傷，只能靜養。那時菲律賓突遭颱風侵襲，災情慘重，我們於是改了機票返回美國。幸好那年冬天沒有前年冷，而我想練習大牆攀登系統，冷一點也無妨。

緊鄰公園的史普林代爾小鎮（Springdale）邊緣，原本有塊空地可以免費露營，不料這次來，通往空地的土路上多了柵門和禁止露營的牌子。我們在網路上努力搜查了一陣子，發現距離公園約八公里的羅克維爾鎮（Rockville）旁的山丘

上，也許有過夜的地方。果然上山的土路旁有許多可以停車露營的空地，只要不妨礙週末假日的ＡＴＶ越野車玩家即可。我們一般會往山上多開點，比較清靜。若是氣象報告有雨，則會移到最靠近柏油路的營地。因為土路多是沉積砂岩，很會吸水，遇雨十分泥濘，必須等到徹底乾了才能行車。若Magic因為下雨而陷在山上可就糟了。

冬季的早晨極冷，我通常先煮杯咖啡啜飲著，等到日頭升高了，再進入公園練習大牆攀登。不攀岩的日子，我就寫作，練練長跑。我跑過好幾次馬拉松，也好奇地問過自己，「如果就這麼一直跑下去，究竟可以跑多遠呢？」二○一二年底，我讀了一些經典跑步書籍，頗受啟發，於是決定開始我的超馬生涯，報名了四月初的錫安越野五○Ｋ。

要跑這個距離不練習是不行的。於是我每週至少花四天練跑。我特別喜歡從家裡往錫安公園的方向跑，一開始只會看到鎮上零零落落的房子，一片既沒綠葉也沒有果實的蘋果園，接著是蜿蜒的維琴河（Virgin River），以及河旁迎風招展的三角葉楊，驀地左方嚇人似的豎起一座砂岩大牆，右邊則是連續的砂岩牆強勢地映入眼簾，真不知道目光要放在哪裡好？

有時，日光反射砂岩牆淺白的部分，讓人睜不開眼；有時，砂岩牆上方掛著

１二○一六年春天我們前往錫安，赫然發現該處也已不再讓人露營，必須更往山上開，並遠離主要土路後，才有免費露營點，注意上山的路況不太好。若是考慮更外圍的免費露營點，算算油錢和時間，恐怕只比住在國家公園內的營地稍微便宜一點點。

錫安公園內維琴河切割成的砂岩壁落差大，陡峭地嚇人。

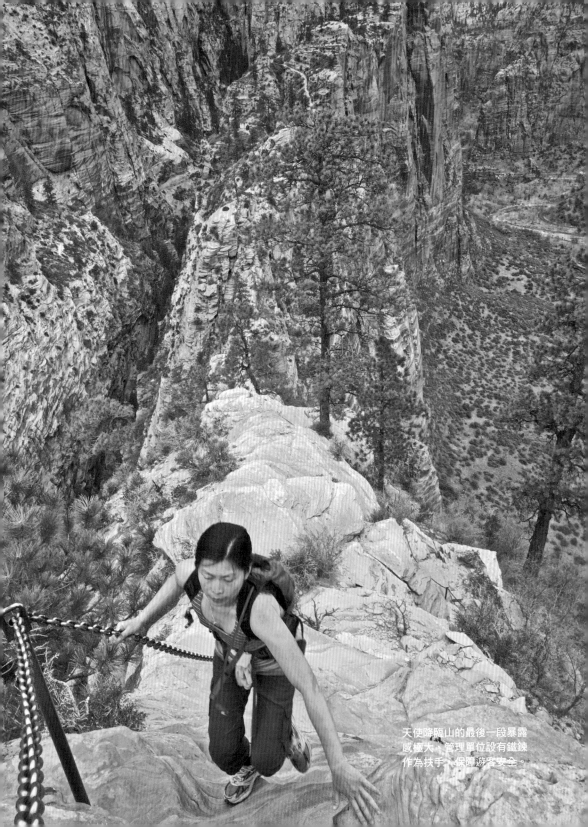

天使降臨山的最後一段暴露
感極大，管理單位設有鐵鍊
作為扶手，保障遊客安全。

一輪明月，聲勢不再咄咄逼人。但我最愛的是接近黃昏、雲層籠罩的時候，那時候的光線啊，有紅、橙、橘、藍、紫等眾多色彩，而砂岩牆在這些光彩下好似一把火，《西遊記》裡的火焰山也不過如此吧。斑斕的雲彩極美，卻不搶戲，把砂岩牆烘托得令人心醉。

國家公園內當然更精彩，維琴河的北支深切了原本大塊的那瓦霍砂岩（Navajo Sandstone），路的兩旁是巨大的砂岩牆，看起來十分高聳駭人，這便是聞名遐邇的錫安大峽谷，全長二十四公里，垂直落差最高可達八百公尺。這裡擁有的大牆路線僅次於優勝美地，而在美國攀岩界的名聲，只有「野」一個字可以形容。

旺季時景觀道路人滿為患，但是從道路兩旁沿著攀岩者踩出的小徑往上走幾步路，仙人掌、杜松樹馬上遮蔽了塵囂。這些小徑都不太好走，還得時時注意是否會踩到仙人掌的尖刺。有些知名的攀登路線還要涉水，若是水位太高就只能望牆興歎，然而水淺時通常意味著是寒冷的季節。不過，攀登者得到的回饋極為豐足，來到岩壁根部後，眼前是漂亮的裂隙，抬頭是怎麼也看不到頂的岩壁，讓攀岩者的心都狂野起來了。

到了三月初，我的練習有了成績，該是把這些技巧用在大牆路線上的時候

了。可惜萬事具備、只欠東風，戴夫雖然可以確保，但是他的肩傷還沒養好，無法離地。幸好我找到想來錫安度假，也對大牆路線興致勃勃的蘿倫。記得那天我們起了個大早，駕車進公園時一個人影也沒有，只有野火雞大剌剌地在路上散步，等到車子靠近才咯咯地散去，此時只見一隻特大號火雞硬是逗留在路中央不走，我們緩緩靠近後，蘿倫呵呵大笑掏出手機拍照，原來那不是特大號的火雞，是兩隻正在辦事的火雞啊，真是對不起打擾了。

我們花了兩天攀爬一條路線，在黑夜中垂降時遇到卡繩的意外，我左扯右扯，就是無法撼動繩子分毫，豆大的汗珠一滴滴從額頭上掉下來。突然眼前亮起一團綠光，原來對面旅館有人看到岩壁上的頭燈光芒，拿著雷射光筆對我們指指點點，我氣急敗壞地豎起中指，我現在什麼都看不到，而且這綠光若是直視可是會傷眼的，這不是跟我的人身安全開玩笑嗎？可惜他們看不到我的憤

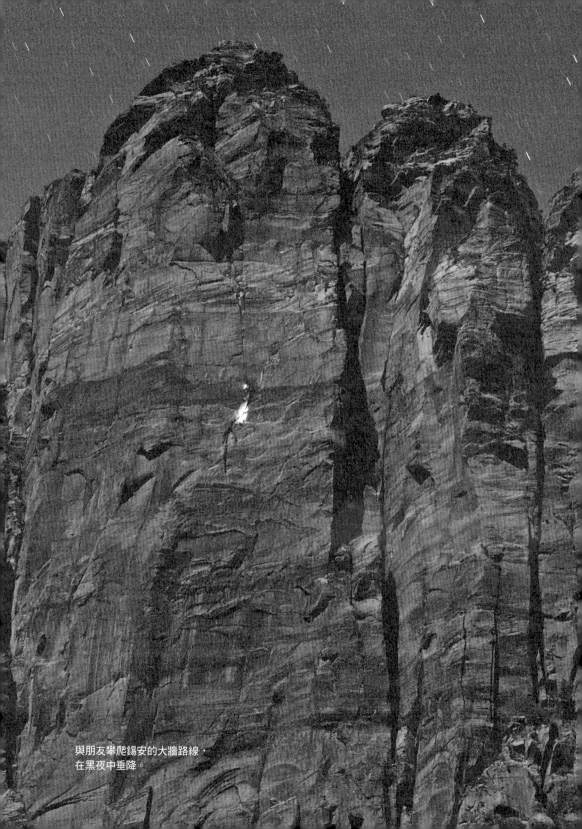

與朋友攀爬錫安的大牆路線，
在黑夜中垂降。

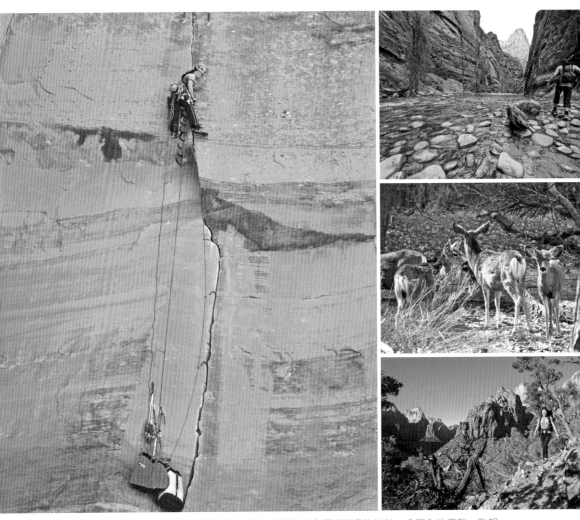

左起順時針）練習大牆獨攀的系統操作；走在維琴河床上探索狹窄的峽谷；公園內的鹿群一點都
不怕人；在公園內健行。

怒，我只能等待。良久以後，綠色雷射光才退去，我還是拉不出繩子，只好亮

出小刀斷尾求生，我估算切掉的距離，應該不會影響下撤。

終於回到地面，背上裝備往下走，白天時走上來已經不容易，現在黑漆漆地

更難找路，加上背包的重量，我突然一腳踩空，往下倒去，在微弱的頭燈光線

下，我赫然看到自己將要栽進仙人掌叢，我飛快地做了個轉體，整個人栽進更

下方的灌木叢。一些細微的尖刺還是戳進了手掌和屁股外緣，但已算是不幸中

的大幸。可惜過程中稍微扭到了左邊的膝蓋，只得放棄第一次的超馬賽事。雖

然沒下場跑，我可沒錯過觀賞賽事，巧的是某段賽道就在我家旁邊，我大門不

用出二門不用邁，便佔到絕佳的位置，只差沒有弄鍋爆米花來吃了。

錫安公園從三月中開始進入旅遊旺季，每日遊客如織，四月到九月更禁止私

人車輛進入，所有人都必須搭乘接駁車。錫安絕大部分的路線都朝南，人多岩

壁又熱，看來是該離開了。

總結這段日子，我認為二月開始就很適合開著露營車造訪錫安，山坡上環境

清幽，視野良好，公園裡有沖水馬桶，也有飲水可取，史普林代爾的超市貨色

齊全價格合理，附近的咖啡店有wifi。唯一的不便是若想窩在家裡，如廁時需拿

著貓鏟到外頭挖洞，而且要注意腳下，別踩到沙漠中的特殊生物土壤結皮[2]。

2 Biological Soil Crust，看起來黑黑亮亮，中間還結了一個個球狀的塊。它的主要成分是藍藻，混雜了地衣、藻類和真菌。當它吸收水分時，會形成網絡抓牢鬆土，也為植物生長提供氮等重要營養物質。形成過程極為緩慢，形成後人類的一個腳步就可以破壞它，不可不慎。

13 紅岩谷與約書亞樹國家公園：奔放的攀岩文化

拉斯維加斯城外的紅岩谷，以及加州南部的約書亞樹國家公園，各有數千條高品質路線，是許多攀岩者過冬的地方。個人以為兩地的最佳攀岩季節還是春秋兩季，尤其是紅岩谷。許多人前往紅岩谷是為了攀爬數百公尺的長路線，這些路線多數罕見陽光，冬天氣溫偏低，日照時間也短，很難行動。

兩地的交通都頗為方便，紅岩谷不用說，約書亞樹離洛杉磯僅兩個多小時車程，兩地相隔約四小時車程，因此攀岩者通常不會只去一個地方。看一下地圖，會發現錫安位在賭城東北方開車兩個半小時的地方，附近的聖喬治城（St George）周遭有相當數量的石灰岩運動攀登路線，所以拉斯維加斯在我心中不是賭城而是岩城。印象中我們似乎每年都會來到這裡，有時候是為了造訪紅岩谷，有時則是在轉換攀岩區的路上經過。

每次來到拉斯維加斯，我都覺得它是個很奇特的地方。這個感覺在夜間尤甚，車輪從環繞著娛樂之都的山坡滾下，就看到燈光定義著城市的輪廓，界線外則是一片黑暗。它是沙漠中的孤島，充斥著賭局、秀場、購物中心，以及隨

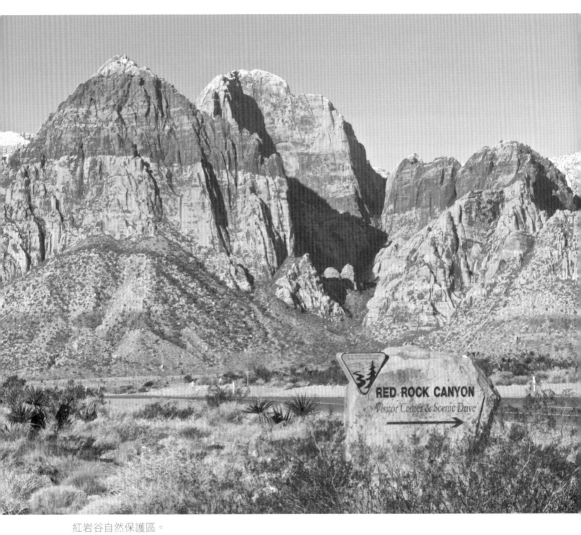

紅岩谷自然保護區。

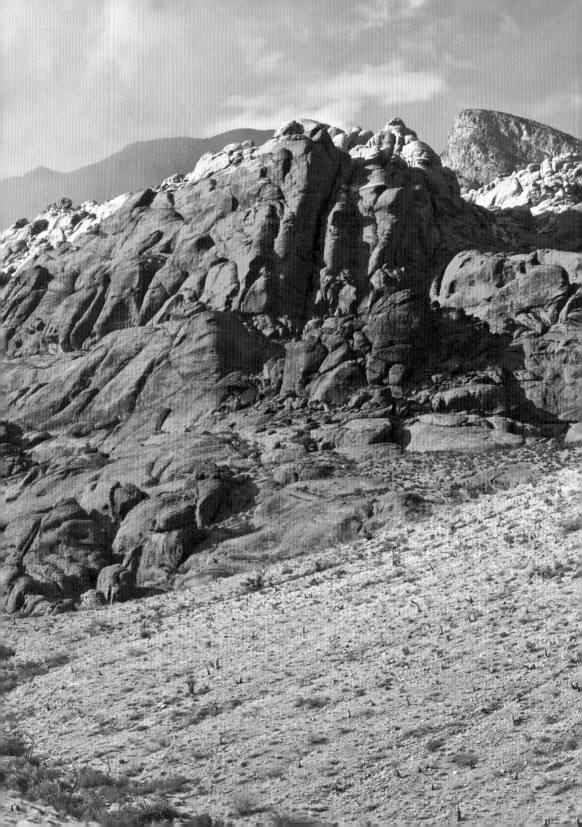

左上順時針起）仙人掌在紅岩谷的沙漠氣候蓬勃生長；色彩斑斕的紅色砂岩是紅岩谷的招牌；不到 30 分鐘的車程，即可從紅岩谷抵達賭城市中心。

處可見的吃角子老虎。很難想像這裡有那麼多攀岩常客。

紅岩谷在市中心西邊約三十公里，是個世外桃源，路線多樣，從數分鐘可以爬完的抱石路線，到需要在岩壁上過個幾晚的大牆路線。日間在紅岩谷攀岩完全感受不到都會的喧囂，但如果華燈初上才登頂，必須在暗夜中健行回車上的時候，就會感謝市中心的燈光，讓人不至於在陌生的地方迷失方向。

紅岩谷是個總稱，整個地區包含十個主要峽谷，層疊疏落散布成馬蹄狀。從單向的景觀道路開進去，前四分之一路段的兩旁幾乎都是磚紅色的砂岩丘陵，讓人快要喘不過氣。幸好偶爾混雜一些較淺的橘紅或橙紅，石頭上還會呈現出豹紋或斑馬紋般的圖樣。

沿著景觀道路繼續前進，開始混雜淺白色的砂岩和灰黑色的石灰岩，讓眼睛與心理都可以稍作喘息。山頭愈來愈高，開始出現赭紅、暗紅等其他紅色調，看得出各個山頭就像一朵朵晚霞照射下的祥雲。色調雖同系，卻分得出層次，看得出淺深。山頭和山頭間的峽谷則距景觀道路有相當的距離，之間是沙漠特有的空曠，雖然可以見到耐乾旱的杜松樹，以及樹葉硬且有刺人鋸齒的索諾蘭磨砂橡樹，大部分還是低矮的沙漠植物，常見的有絲蘭科植物、仙人掌以及龍舌蘭。

可惜這裡不是適合 Magic 久待的城市。從城市往紅岩谷開去，快到景觀道

路前的左方的確有個露營區，但是我們很不喜歡那兒的環境，雖然平心而論它比優勝美地的第四營地稍微好一點。人滿為患外，最糟糕的在於沒有任何屏蔽，沙漠經常起大風，更有夾雜在大風間的陣風，弄得帳篷和睡袋到處是沙。

我第一次在這裡露營時，夜裡突然被一聲巨響嚇醒，原來一陣大風將朋友覆蓋拖車的木板吹落在離帳篷半米處，那可是要兩人合力才搬得動的呢。當然今非昔比，我們現在有 Magic 當屏障，但每晚十五美元的營地費用有點太貴。

聽說沿著一六○公路開出城外，有個免費營地，我們前往一探，那兒有許多杜松樹可以作為屏障，環境清幽，是個很不錯的營地，可惜離攀岩地太遠，若計算來回的油錢和時間並不划算。我們也曾睡在賭場的停車場，但為了維安停車場整晚都開著無敵明亮的路燈，不太好入睡，心理上也覺得怪。

根據戴夫的回憶，十幾二十年前，紅岩谷外都是空地，愛停哪裡就停哪裡，然而每年來時都會發現多了好些房子。離開營地五分鐘不到就是超市和各式餐廳。方便是方便，詭異也真詭異，在美國找不到另一個離人口中心這麼近的主要攀岩區。因已擴張到紅岩谷的邊緣。我第一次來這裡是二○○八年，住宅區為供給過多，這裡的空屋率很高，次貸風暴一來，立刻出現大量法拍屋。紅岩谷出來很容易找到只有小貓兩三隻的住宅區，我們會直接停在街道上過夜。午

夜過後路上十分安靜，可惜早上不到七點就又開始熱絡，只好當作鬧鐘。

睡在路邊比較不能隨意，還好賭城交通方便，可以用炒短線的方式突破困境。我們會先擬好紅岩谷的攀登計畫，根據天氣預報調整行程，每次在賭城最多睡個四、五晚，在城市新鮮感和攀岩樂趣仍大於睡街上的落寞感前離開。

Magic 的儲水量也足以應付這樣的天數，不至於添加補給的麻煩。

相較於賭城人工與自然的高度對比，約書亞樹顯得單純許多，它就是個沙漠公園。東邊的科羅拉多沙漠海拔較低，最高處不超過一千公尺，常見的植物為一種會開花的石碳酸灌木（creosote bush）。西邊的莫哈比沙漠（Mojave Desert）海拔較高，長滿成片的約書亞樹，這是一種長得像樹的短葉絲蘭（Yucca brevifolia），為北美西南部的原生植物，一棵棵在手舞足蹈時硬生生地定格，看起來頗前衛。約書亞樹只生長在海拔四百到一千八百公尺間的乾旱地區，莫哈比沙漠是它最喜歡的環境，公園也因為這大片「樹林」而得名。

公園內的岩貌景觀特殊。平坦的金黃沙地上憑空冒起一塊塊岩石，或獨立或群居，雖然石塊的形狀幾乎都是圓溜溜的，卻各有姿態，絕無重複。石質是石英二長岩，花崗岩的一種，顏色微黃，在陽光下閃著金色的光芒，清晨曙光乍現或黃昏夕陽斜照時，大片的石頭山間隔著平緩的沙漠地形，美得讓人屏息。

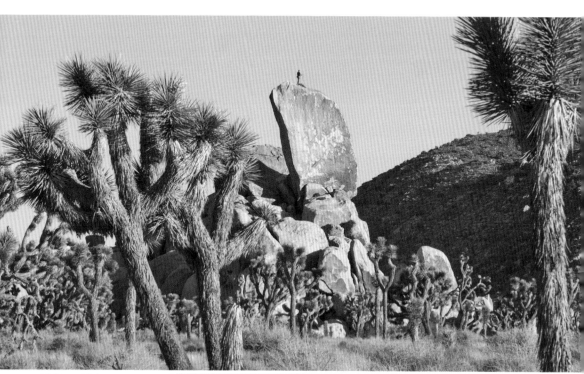

上起順時針）約書亞樹國家公園是個沙漠公園；習慣沙漠氣候的陸龜；約書亞樹國家公園的營地視野開闊。

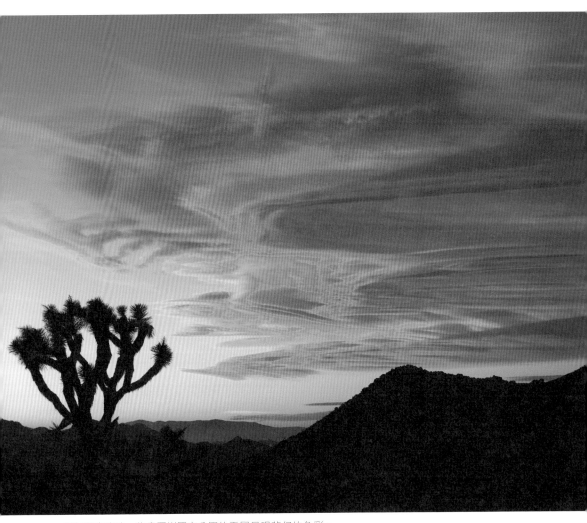

低氣壓來臨時,約書亞樹國家公園的雲層呈現夢幻的色彩。

這裡的攀岩歷史可以回溯到一九五〇年代，沙漠裡的免費營地和爬不完的石頭，曾吸引了許多攀岩者長居。這些人長期生活在與世隔絕的小天地裡，太陽下山後就盡情狂歡，堪稱全美最自由奔放的攀岩區。時至今日，隨著戶外人口增多和公園規範趨於嚴格，露營不僅有天數限制，也開始收費。攀岩者的荒唐轟趴逐漸在各地絕跡，但是約書亞樹因為佔地廣大，管理員稀少，還是偶有聽說攀岩者徹夜開天體啤酒嘉年華，或醉後在岩石小丘上撒煤油放野火的故事。

我極愛約書亞樹的開闊，也愛其暗藏的多元面貌。沙漠的生態其實很豐富，春天的融雪和陣雨會刺激出花朵，露營時可以聽到成群郊狼的嚎叫，健行時會撞見奔跑的野兔，或驚逢大角羊的輕快腳步。

這裡很美很安詳，水和食物都要自備。我們經常住在公園的營地，目前一晚十元美金。雖然從約書亞樹鎮轉上入園道路旁有免費營地，但因為距離較遠，每天開進開出的時間和油錢加起來，未必比較省。聽說那個營地是某個老攀岩者的私人土地，他有點不開心公園不能免費露營了，於是提供土地作為精神的延續。那塊地地勢下凹，被稱為「那個坑」（The Pit），從公路上看不到裡頭的情形。我們若是回城補給或是放攀岩假，也會去那裡待個一、兩晚，不過該地龍蛇雜處。若是只有我一個人，戴夫大概不會願意讓我住那兒吧[1]。

1 二〇一五年底附近居民根據當地的土地分區使用管制法令（zoning laws）不允許露營地為由，告到相關單位，「那個坑」於是吹了熄燈號。

14 「睡哪裡」學問大

良好充足的睡眠非常重要，睡露營車自然比睡帳篷要來得舒服。在過夜地點上，露營車的選項也更有彈性，只是早先我總存有隨停隨睡的幻想，真的搬進Magic 之後，才發現「睡哪裡」這件事還真是門學問。

Magic 誕生後不久，我們在前往懷俄明州蘭德市的路上，順道拜訪住在鹽湖城的朋友。他們夫婦都是攀岩好手，自然對 Magic 愛不釋手，嚷嚷著也要改裝一台，讓戴夫好不得意。正當我們在友人家的客廳杯觥交錯的時候，外頭閃過警車的燈號，友人趴在窗邊想看看發生什麼事，還開玩笑說街上搞不好暗藏黑社會組織，「咦，警察好像在查看 Magic 欸？！」「不會吧。」「是真的，他們正在用手電筒照 Magic。」

我們急忙出門向警察表明自己是車主，來這裡訪友，警察的態度很友善，有點抱歉地說，「有人通報這裡有可疑車輛，我們必須出來看看。」我們並沒有違反任何法條，但這也暗示了睡在城市裡的風險，若有人覺得我們是潛在的威脅，可能惹來不必要的麻煩。朋友的住家離大學校區很近，這片住宅區很少看

到 Magic 這樣的車。

土地分公有和私有，絕大部分時間我們都是睡在公有土地上，少數時候會因私有土地擁有者的慷慨而停泊。大部分的攀岩區都位於公有土地上，我們經常要面對的單位，國家層級的有國家公園管理處（National Park Services）、國家森林管理處（National Forests）和土地管理局（Bureau of Land Management），地方層級則是州立公園（State Parks）等等。

經驗上要在國家公園內免費露營幾乎是不可能；國家森林管理處的轄區很大，活動人口稀少，目前可以隨處露營，只要 Magic 停在不妨礙交通的地方，要睡幾晚就睡幾晚；土地管理局的土地則在兩者之間，端看該地的休閒人口多寡，一般來說，愈荒涼愈便宜，規範也愈少。州立公園也大抵是這樣的原則。

所以拜訪位於國家公園內的岩場，若是在可接受的範圍內（意指時間和油錢）沒有免費營地，我們就會付費睡在公園裡，比如優勝美地、約書亞樹等等。反之，我們會睡在公園外，除非有朋友一起分攤公園內的營地。

除了在攀岩目的地的睡眠需求，許多時候在從某攀岩區前往另一攀岩區途中，也需要找地方過夜。一般最簡單的是州際公路休息站，或卡車轉運休息站。

若有經過國家森林管理處的土地，也會去試試運氣，不過最好白天就要找好營

地，不然夜晚的森林深處可會變成迷宮。如果以上都不是選項，一路行來路旁暫停處都豎立著「禁停過夜」（No Overnight Parking）的牌子。這時候可能就要打私有土地的主意了。

最為人熟知可供過夜的私有土地是沃爾瑪（Walmart）的停車場，沃爾瑪的創立者是RV玩家，曾經豪氣地允許RV在賣場的停車場過夜。他過世之後，繼承者不想繼續這個許諾，又不想嚴厲禁止，乾脆讓各地店長自行決定。現在有的沃爾瑪有立牌禁止，有的沒有立牌卻會趕人，有的還維持傳統。那該怎麼分辦呢？幸好現在是數位時代，只要上網搜尋沃爾瑪某家分店，就可以得知現況。如果最近沒有網友住過，就盡量選二十四小時營業的分店。

我們曾在好幾家沃爾瑪的停車場過夜，一開始總是有些忐忑，眼光會四處掃描，看看是否有已經就定位的露營車。大家都懂得給主人面子，盡量停到邊緣地帶。我們如果缺食物，也會盡量在賣場補給。有一次我可能是太超過了，那次戴夫必須遠行做分享會，送他去機場後，我就在附近的沃爾瑪等他四天。最初我白天還會早起離開，去去鎮上的圖書館，之後居然睡到日上三竿，真把這裡當自己家了。

該去接戴夫的那天早上，車門砰砰作響，我瞇眼一看竟是四個警察伴著一

位配戴沃爾瑪識別證的女士。拉開車門，他們看到是一個亞洲女人似乎有點驚訝，語氣溫和地告訴我，「女士，這裡不許露營喔。」「喔，好的，謝謝。」

他們繼續往其他露營車走去，那些露營車在我來之前就在這裡了，想必和我一樣把這裡當家了。他們也真沉得住氣，沒有一個出來應門，只見那位女士的神情愈來愈不耐，我趕緊收拾好，離開該處。從此戴夫經常跟朋友講我被趕出沃爾瑪的笑話。

另一個在私有土地過夜的奇妙經驗則發生在聖喬治城，聖喬治周遭有許多岩場，有的離市中心很近，有的則在市郊或更遠。那時戴夫又去演講了，我帶一個中國朋友在附近攀岩，遇到一對來自新加坡、帶著孩子的夫妻，我們攀談起來，他一聽說 Magic 是我的家，眼睛就亮了起來，興奮地連講三次「很少看到華人過這樣的生活」，還告訴我城市邊緣就有一個免費營地，並仔細地畫了地圖給我。

我按圖索驥，邊開車邊疑惑，我記得這個地方啊。果然我在約一年前來探過路，先是經過教堂，然後幾幢小屋，緊接就是一片荒地。一年前我沒有在此過夜，不是因為它是荒地，而是不習慣離建築物這麼近，四周又沒有其他過夜客，而且這裡地勢較高，大家都可以看到停著一台大白車，我疑心情報有誤，於是

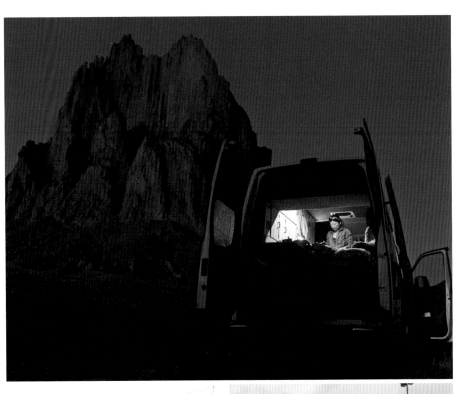

上起順時針）在印第安神山船艦岩旁露營，事先得到納瓦霍人的許可；許多沃爾瑪停車場允許房車過夜；在鎮上的街道上過夜，需要保持低調。

就離開了。沒想到一年後舊地重遊，眼前突然出現嶄新的立牌，我走下車仔細閱讀上頭的文字，原來這片土地屬於剛經過的教會學校，「露營限制十四晚」，我眼睛一亮，這下沒問題了，雖然離文明這麼近，但是不會有人來趕我們。

愈是荒涼的地方對 Magic 愈友善，也讓我們有更大的自由感。雖然理論上在城市過夜是可行的，因為並不是每條街道都有停車限制。不過除非必要，我們還是盡量不在城市裡過夜，不得已要在城市過夜時，也會盡量停在沒人或比較偏遠的地方，甚至每晚換地方，才不會讓當地居民心生疑慮。

我們最常在城裡過夜的地方是拉斯維加斯，挑了一條偏僻、停有不少工程車和卡車的街道，試圖讓 Magic 混進其中。此外，Magic 四歲前配戴的是內華達州的車牌，更不容易惹人疑心。不過睡在路邊的麻煩就是床不平，因為考慮到排水，道路內側通常比較低，我們也很難大方用板子墊高車輪，因此只能將就，我是還好，戴夫是豌豆公主就比較麻煩。儘管如此，戴夫每回開進城內前還是會先把床鋪好，窗簾拉上，車一停妥就閃進後頭睡覺，過程中連幾秒鐘的燈也不開。他還是不喜歡讓人知道有人睡在車裡，車子愈低調，愈能融入當地環境，可能遇到的麻煩就愈少。

15 Magic 終於能與優勝美地相容

從過去到現在，優勝美地的故事一直為攀岩者所津津樂道，偏偏公園內有露營天數的限制，且長期累積下來的營地費用也頗為可觀。沒經費的年輕人只好遊走（或是越過）法規邊緣，發展出許多省錢甚至免費的逗留方式，有點資產的熟齡岩者則乾脆在剛出公園邊境的優勝美地西（Yosemite West）置產，這裡距離各主要岩區都不太遠，最多約三十公里的車程。

我們當初耗費功夫改裝 Magic，就是為了在經濟與舒適之間取得平衡點。除了優勝美地，Magic 和洛磯山脈以西的各大攀岩地點皆相處融洽。但是優勝美地太好，我們不可能也不願意將它排除在攀岩版圖之外，該怎麼破解？

二○一四年的前三個月，為了攀爬酋長岩，我在錫安公園苦練大牆技術。

酋長岩估計是最接近公路的巨大岩壁了，輕裝健行不到五分鐘就可以觸摸到岩壁，但是要從主要路線爬到頂，多數團隊都要在岩壁上連續攀登三到五天。戴夫十多年前就爬過酋長岩，早就聲明不想陪我，我輾轉找到願意和我搭檔的繩伴，約好四月中在優勝美地碰面。繩伴的朋友是公園的員工，他就在朋友的宿

舍打地鋪，我和戴夫去睡第四營地。那時候旺季還沒開始，營地還很安靜，而且我睡不到三晚就上牆去睡了，更是清靜。

那時我們爬的是酋長岩最熱門的經典路線：鼻樑路線（The Nose）。它是酋長岩上最容易辨識的路線，基本沿著酋長岩最顯明的特徵，也就是西南面和東南面岩壁的交會線，像船艦乘風破浪的前端，也像是挺直的鼻樑。一九五八年由沃倫・哈定（Warren Harding）的隊伍首攀成功，轟動全球攀登界。該計畫從籌備到結束，歷時十八個月，在岩面上的工作天數總共四十七天。之後許多自由攀登者、速攀者在這條路線上不斷寫下劃時代的紀錄，讓這條路線成為全世界最知名的路線。

我第一次爬這麼長的路線，又有一天因下小雨必須提早收工，最後總共在牆上睡了四晚。戴夫那幾晚都待在第四營地，白天則加入酋長岩對面草地上觀賞攀岩者的人群，幫我們拍照。我和繩伴的運氣很好，直到我們返回地面，吃飽喝足，洗了個熱水澡之後，天空才下起傾盆大雨。氣象報告說有個冷氣團要進來了，接下來的幾天天氣不佳。戴夫和我商量著要離開公園避避風頭，等天氣轉好再進來爬。

公園內很多地方都沒有或只有微弱的手機訊號，唯一有公共 wifi 的是咖哩村

旁的社交小屋，又總是人滿為患，網速甚慢，我們決定搬到公園外距離咖哩村約七十二公里的馬里波薩鎮（Mariposa）等待天氣好轉，那兒的公立圖書館可以上網，也有桌椅和電源，方便我們工作。最棒的是小鎮邊緣有低調的停車處讓我們過夜，超市的貨色齊全且價格低廉。雖然馬里波薩也是天天下雨，但是我們過得很舒服，不但趕上工作進度，也讓身體得到充分的休息。

當天氣好轉，我又回到公園和朋友爬了幾日，接著和戴夫前往鹽湖城附近的楓樹峽谷。楓樹峽谷是個運動攀岩區，路線的風格以大的或是圓的手腳點攀爬外傾岩壁，施力的方式偏重對大肌肉的要求，意即對攀岩者的身體比較友善，之前因為肩膀肌腱受傷，復健了幾個月的戴夫決定從楓樹峽谷開始恢復攀岩。

這一次我們在優勝美地只待了兩個多禮拜，但生活開心，又有完成大攀登的愉悅，而且第四營地沒有客滿，睡眠品質還算有保障。我們離開時已進入旅遊旺季，不但營地客滿，鼻樑路線天天都可以看到幾組人馬。也許避開旺季就是關鍵。

同年十月我們再度來到優勝美地，我的目標是攀爬酋長岩上的另一條經典路線 The Salathe Wall，它有三十五個繩距，也是酋長岩上最沿著天然裂隙走的漂亮路線。有兩個朋友會在公園和我們碰面，我也帶了一個從中國來找我攀岩

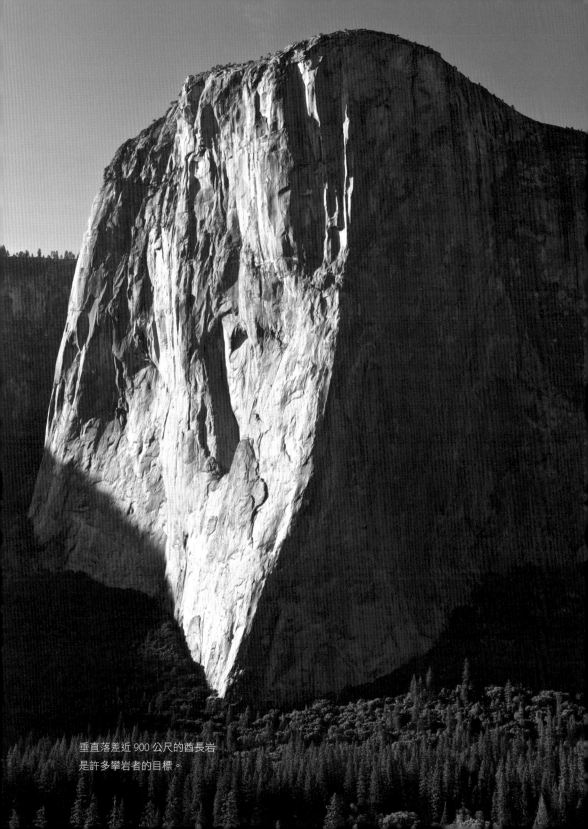

垂直落差近 900 公尺的酋長岩
是許多攀岩者的目標。

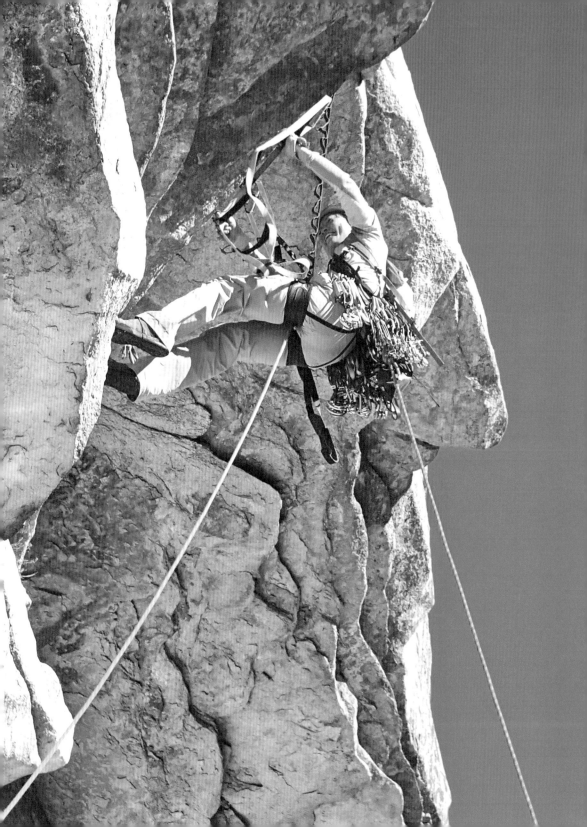

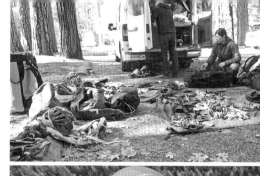

的朋友。先到的朋友在上松樹營區（Upper Pines）訂了四晚，松樹營區是汽車露營（car camping）營地，而這次總共只有兩台車，Magic 終於可以停在營地旁邊了。

松樹營區有規劃給 RV 的地盤。一般而言在公園內露營，必須把食物都放在營地旁的防熊儲物箱，但 RV 例外，因為沒有黑熊攻擊大型車輛的前例。

Magic 比一般 RV 小很多，但是黑熊的興趣是食物，不是人，一般不會打擾裡頭有人的車子。於是我和戴夫就安心在 Magic 裡煮飯睡覺了。我們到的時候已經是十月下旬，一般遊客極少，松樹營區只有週末客滿，平日都還有位置。那

上至下）在營地整理大量的大牆攀登裝備；攀爬酋長岩的鼻樑路線；攀爬酋長岩上，在途中的天然平台過夜；這棵大樹，標示酋長岩鼻樑路線的終點。
右頁）酋長岩的 The Salathe Wall 路線上有一段需要翻過陡峭的天花板。

一段日子我們就在松樹營地、第四營地以及酋長岩上過了公園中的夜晚。我也和繩伴花了四天半的時間，登上了酋長岩。因為和朋友在印第安溪有約，這次停留不到兩週就離開了。我和戴夫都相當喜歡松樹營地，此處以營地收費一晚二十美元，第四營地以人數收費一個人頭五美元[1]。如果我們能找到兩個人和我們分攤營地費用，松樹營地的CP值會遠超過第四營地。

十二月時我們移動到約書亞樹享受和煦的冬陽和金色的花崗岩，我們商量著要預定隔年春季在優勝美地的營地。我希望可以從四月十五日待到五月十五日，花一個月好好在那裡攀岩。我信心滿滿地告訴戴夫，優勝美地這麼熱門，會有人跟我們分攤營地的。十二月十五日早上不到七點，我們把車停在離公園最近、有Wi-Fi的咖啡店外，連上公園的訂位網頁，網站上明白建議預約者在七點前填好表格，才可以在七點準時按下傳送鍵，以增加成功機率。我們順利訂到一個月的松樹營區，白花花的六百美元，對我們來說是很大的投資。

隔年我們按照時間抵達，最初天氣頗為炎熱，蚊子很多，待我計畫攀登路線時，才發現有些失算，有兩條我極想爬的路線都因為岩壁上獵鷹築巢而封閉。這在美國是很常見的事，春季時，鷹族會在峭壁上築巢，且每年喜歡回到固定的地點，為了不打擾牠們育雛，岩壁會公告關閉，直到牠們離開。

1 根據二〇一六年的國家公園網站資訊，目前松樹營區營地收費每晚二十六美元，第四營地則一個人頭六美元。

過了幾天，冷氣團進來，四月下旬氣溫陡降，還下了幾天雪。五月的天氣預報也不是很穩定，時雨時晴，有些本來要過來的朋友看到苗頭不對，就改變了計畫。將近二十天，我們的營地上只有 Magic。

其實優勝美地極多路線都是南向，冬天有時也可以攀岩，七、八月來反而會太熱。只是松樹營區都被參天大樹擋住，冬天就算岩壁很溫暖，營地卻很冷，來這兒住會極不舒服。攀岩者喜歡的春秋兩季，春季的天氣一般比秋季來得不穩定，但天氣這件事很難說，我在這裡見過最晚的降雪是五月初，最早的則是十月初。不過公園的非攀岩遊客喜歡春夏季來訪，旺季是五月到九月，春季來攀岩比較容易和其他遊客爭位。

根據這次不太好的春季經驗，我們決定下次還是要秋季造訪，而且要等到十月中之後再來。秋季沒有蚊子，岩壁也不會因為獵鷹築巢而封閉。如果想要預定松樹營區，可以先預定十月份的周末，周間則可根據天氣預報再決定，反正 Magic 搬家只不過是換個位子停車罷了。只預約周末營地，需要投下的成本也不太多。而風雪團來襲一般不會維持太久，不會太心疼。

我想，我們找到 Magic 與優勝美地相容的方式了。

16 轉戰墨西哥 El Petrero Chico 攀岩區

在 Magic 過了兩年冬天之後，我們深切領悟到，美國並不是露營車攀岩者過冬的理想地方。如果是暖冬，的確有不少可以出外攀岩的地方，但若是低氣壓一來，只要夜間氣溫跌破零下五度，Magic 終究不免變成冰箱。而冬日的日照時間非常短，四點以前就要收工，上午又必須等到十點氣溫較暖才適合攀岩，活動的時間相當有限。除此之外，當家跟冰箱一樣，在家工作也變成極大的挑戰。經驗告訴我們，十二月到二月初這段時日最好另做打算。

二○一四年底到一五年初，我們十二月先前往約書亞樹國家公園找朋友，他是攀岩嚮導，自己在約書亞樹鎮上蓋了幢房子。他們夫妻倆要去加州過聖誕節，我們便幫他們看家兼照顧寵物。他們早年也住在大巴士改裝的露營車流浪攀岩，最後定居在約書亞樹。那輛露營車就停在房子旁邊，接了自來水和電線，也有廁所，專門租給遊客。這間「露營車旅館」相當受歡迎，帶給他們額外的收入。他們很了解露營車，指了一塊平坦的沙地供 Magic 停泊，也歡迎我們使用他們的屋子，尤其是在夜晚寒冷的時候。

一月我們則去了智利的巴塔哥尼亞山區（Patagonia）。二○○四年戴夫和智利的攀登友人在那兒攀登了一座未登峰，站在峰頂時往南看到一片高聳的花崗岩岩壁，一直想再回去攀登。我們邀請了兩位朋友，一起找贊助[1]，湊足旅費後興奮地前往。雖然智利在赤道以南，北半球的冬天可是他們的夏天，但就像所有山區，天氣多變化，有時穿短袖還嫌太熱，有時則穿兩件羽絨衣都不夠。我們那次運氣不錯，有兩天半的穩定天氣可以攀登，可惜在攀爬四百多公尺抵達一處平台後，之後的岩壁相當光滑缺乏特徵，只得黯然撤退。出山後大家歸心似箭，我們也在一月底回到了 Magic。

還沒好好與 Magic 互訴離情，我們便馬不停蹄搭上飛往墨西哥的飛機，造訪 El Petrero Chico 攀岩區。

前一年的秋天我們在印第安溪攀岩，順道拜訪了住在摩押的朋友約翰‧布魯爾（John Brewer）。十六、七年前約翰和戴夫在約書亞樹結為好友，曾多次一起前往巴塔哥尼亞山區攀登。某一年約翰在印第安溪發生意外，他在攀爬一條叫做岩龍蝦（Rock Lobster）的路線時，下降時因為繩子不夠長，確保者讓繩尾溜過確保器，導致約翰足足摔了十公尺，兩隻腳踝因而受傷。經過多次手術以及長期復健，他的腳踝仍不良於崎嶇山路健行，更不要說重裝了。熱愛攀登的

1 美國有很多單位提供獎金給攀登計劃，當時我們拿到了三個不同的獎金，和廠商贊助有些不同。

他把重心轉向運動攀岩，現年五十多歲的他愈爬愈勇，屢創佳績。

他熱愛旅行攀岩的生活模式，要不是受傷需要長期的復健靜養，估計是不會在摩押買房子的。他也有輛 Sprinter 改裝的露營車，再度開始攀岩之後，認為獨自住間房子實在太浪費了，於是搬上露營車，把房子租給別人賺租金。他喜歡摩押鎮，常去附近的磨溪（Mill Creek）爬運動路線，冬天則到墨西哥。前一、兩年他還搭飛機，之後一來覺得到了當地之後沒有移動能力，二來要造訪岩區，露營車住起來還是比較舒服，之後就年年開自己的露營車南下。

約翰的生活很簡單，就是攀岩、閱讀、參與環境保護活動，以及打工賺取剛好足夠的生活費。戴夫常說約翰捨不得花錢，我倒覺得他雖然節省卻不至於窮待自己。住在摩押的時候他總是去有機商店購買賣相不好的廉價蔬果，或是帶走熟爛的免費香蕉做成蛋糕。他很少買書，多半去圖書館借，總能給予作品中肯的評價，摩押圖書館要進新書的時候，還會向他請益書單。對於露營車他唯一的遺憾是沒有烤箱，因為烤箱能做許多簡單又好吃的料理。每次若在有烤箱的地方和約翰相遇，我總是向他撒嬌要他烤全世界最好吃的玉米蛋糕。

我喜歡和約翰聊天，因為他的話題多元，不像其他攀岩者多半只喜歡聊攀岩。一來可能是因為他書讀得多，二來可能是因為他總是單槍匹馬，常需要與

人攀談，才能結交繩伴。他非常懂得問問題，更善於聆聽，多年來的旅行已磨練出高超的社交技巧。

約翰建議我們去墨西哥攀岩過冬。雖然攀岩區附近曾經發生販毒集團謀殺知名樂團並棄屍的驚人事件，也聽說過住帳篷的攀岩客遭人持槍搶劫。「El Petrero Chico 沒有問題，只要你們一下飛機就直奔攀岩區，不要在蒙特雷市（Monterrey）停留。」他說，「二月是 El Petrero Chico 天氣最穩定的時候。」

每年都去墨西哥過冬的約翰幾乎是半個當地人了，應該可靠。

我們算了算，前往蒙特雷可買廉價航空機票，當地的食物便宜，露營一個人三、四元美金，整個加起來不會比美國的生活費貴，約翰預計二月份前往 El Petrero Chico，那麼我們就有個熟悉當地的地陪，就算約翰不在，我們也可以依靠指南找路線。營地就在攀岩區外，走路可達，附近有超市。本來他還建議我們開 Magic 南下，但是來回油錢不比機票便宜，路途陌生且有治安疑慮，我們可不像約翰說得一口流利的西班牙語。

抵達蒙特雷飛機場已近傍晚，計程車司機漫天開價，我們討價還價一番，順利抵達攀岩區附近、約翰建議的住宿地點。我們搭好帳篷，隔天買了本攀岩指南，就開始每天走路攀岩的日子。將近三週的時光，雖然時雨時晴，但也爬了

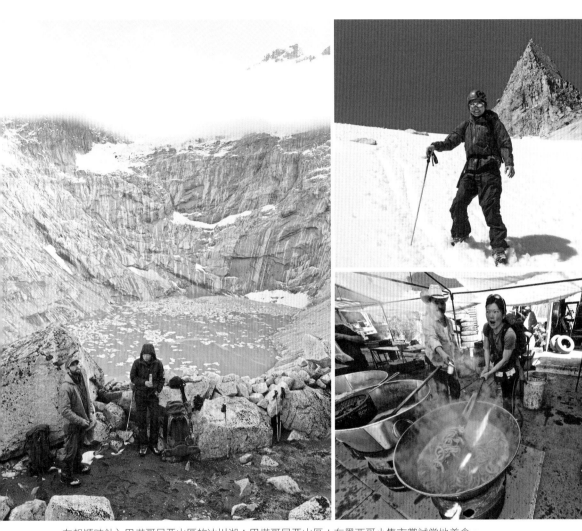

左起順時針）巴塔哥尼亞山區的冰川湖；巴塔哥尼亞山區；在墨西哥小集市嘗試當地美食。

不少路線，路線的品質很不錯，數量也非常多。可惜住宿處品質不太好。這裡接待散客的院子不只一家，最受歡迎的是鄰家院子，但是要價頗為高昂，且因為人多，總要等到極晚才能得到清靜。

我們棲息的院子，老闆的主要收入並不在此，經營態度比較隨興，老闆和員工都相當友善，只是兩個大男人對公用空間的衛生相當馬虎。我們只好捲起袖子當清潔工，也後悔為了輕裝沒有帶自己的鍋碗瓢盆。雖然號稱有 wifi，但是訊號微弱，差點誤了工作。每逢週末，蒙特雷的居民上山來健行避暑，會帶上行動音響，每當西班牙語的卡啦OK熱情澎湃，或是如泣如訴一直到半夜三點時候，我們便更加思念 Magic，還是要遠行才知道家的好啊。

也許，在美國度冬的最好方式是住進短期出租公寓，或投靠家有客房的朋友，乖乖去岩館訓練。露營車攀岩旅行的好處是開闊眼界，可以接觸多樣的岩質和路線型態，親近大自然，但若想變得更強壯，沒有一個地方比得上設計良好、設備完善的人工岩場。嗯，就這麼決定了，放 Magic 兩個月的假，冬天找個好地方地閉關練功。

17 如何規劃露營車旅行

露營車不僅是車，更是家，深度旅遊才能享受露營車生活的妙處，因此在目的地停留夠長的時間，是我們規劃行程的首要考量。如果每個景點都只是蜻蜓點水，很快就會耗費大筆的交通費和時間，也沒有足夠時間享受當地風情，建立與大地的感情。露營車的「以路為家」不單指隨遇而安的方便，而是所在之處就是讓人有歸屬感的家。

我們的旅行重點是攀岩，會根據季節前往恰當的攀岩地。具規模的攀岩地點都會有至少數百條的路線，不是十天半個月就可以爬完的，我們都會盡量至少待三個禮拜到一個月，最初幾天用來熟悉或重新熟悉該地的岩質和路線型態，慢慢讓身心與岩壁同調，等到需要尋求不同的刺激來活化作息、生理和心靈時，就是差不多該離開的時候了。

Magic 的活動範圍目前仍然僅限於洛磯山脈以西，因為過了洛磯山脈就是一大片平原，直到接近東岸才有攀岩區。一來，西部的攀岩地點繁多，規模也大，實在沒有非到東邊的理由；二來，Magic 十分耗油，開著它穿過大平原怎麼算

認識目標地點

我們的攀岩生涯在 Magic 誕生前就已經開始，對於美國的攀岩地，就算沒有去過也絕對都有聽說過，有了 Magic 之後，則必須蒐集當地相關的露營車資料。由於 Magic 比帳篷露營能承受的溫度範圍更廣，因此我們對何謂最佳攀岩季節，有了與指南書上不同的詮釋。

規劃行程時，首先需要知道可以在哪裡過夜，也就是 Magic 可以停在哪裡？如果是收費營地，一晚的費用多少？有沒有天數限制？營地有哪些設施？在可以接受的路程內，有沒有更實惠的營地或是免費營地？許多訪客較多的營地會有露營天數的限制，最常見的是一個月內十四天的露營限制。規劃好的營地一般至少有廁所，有的是簡易戶外廁所，有的則會有沖水馬桶。如果要在非常荒僻的野地露營，則需要準備貓鏟。

接下來要考量水源。許多攀岩地點位處沙漠氣候區，營地未必有水源，必須從外面帶入。一般而言，攀岩指南會提供水源資訊，比如摩押鎮的戶外裝備店有供旅客裝水的水龍頭，鎮上的加油站也都有加水服務；約書亞樹國家公園

都不划算；三來，西部較荒涼，較容易找到免費和可以長期停留的營地。

外的紀念品店郊狼角落（Coyote Corner），不但提供付費的淋浴服務，也提供免費飲水，但歡迎頻繁取水者給予小額捐款。對我們來說最麻煩的反而是在城市裡久待的時候，雖然圖書館和公園都有飲水機，但那是給小水壺盛裝的飲水台，不太適合露營車的大量補給，若找不到可加水的加油站，可以查詢附近是否有RV營地，或是RV用品店。RV營地一般有洗澡和洗衣的服務，即使不過夜，也可以單獨購買這些服務。當然真的走投無路，也可以到商店買水，但是我們盡可能避免購買瓶裝水。

水源之外，就是補給食物的地點。很少地方會像優勝美地國家公園一樣有個頗具規模的超市和數個餐廳，在大部分地方，我們都得到鄰近城鎮補給。此時便可以尋找其他服務，有超市的城鎮幾乎都有自助洗衣店。洗澡的話，除了上文提到的RV營地，還可以洽詢人工岩場、健身中心或游泳池的淋浴服務。在這些地方淋浴，最好全程穿著拖鞋，不要赤腳，以免感染足癬。

最後，美國手機訊號覆蓋的範圍，主要還是集中在人口密集的地方，很多荒野地方無法打電話或上網，而且各家電信公司差異頗大，一般而言訊號覆蓋最廣的是Verizon，第二則是AT&T，但若是到真正的荒野，也只能依靠衛星訊號。因為工作的關係，我們至少兩、三天必須上網一次，因此十分留意距離

停車處最近的手機通訊點，比如在約書亞樹國家公園時，我們發現公園內的綿羊隘口（Sheep Pass）營地，因為地勢偏高又開闊，塔台訊號沒有受到阻隔，就不用大老遠開回鎮上收發郵件。前往新地點時，我們會留心手機訊號在何處消失，尚有訊號的地段是否有可以暫停的地方。

若在城鎮裡要尋找免費 wifi，我們最喜歡的地點是公立圖書館，不但有桌椅、燈光、電源插座，網速也快。其次是大學圖書館，可以事先以電話洽詢是否提供 wifi 給校外人士。Home Depot、Lowe's 和麥當勞的 wifi 服務也不錯，我們會在他們打烊後，盡量將車子停近一點來使用。許多連鎖超市像是 Smith's、Whole Foods 等也有 wifi，等到晚上咖啡區打烊了，還可以使用該區的座位和插座。再來就是咖啡店，不過到咖啡店需要消費，而且不一定有電源，目前看到最貼心的是 Dunkin' Donuts，不但有插座還有 USB 接頭，燈光也很明亮。

對於每個地點都有基本認識之後，再將地緣相近者畫成一組，比如西南的拉斯維加斯、聖喬治、約書亞樹國家公園、錫安國家公園為一組，印第安溪和摩押鎮外的磨溪為一組。為什麼這樣分呢？以前者來看，那幾個地點互相鄰近，拉斯維加斯和錫安公園的石頭都是沉積砂岩，雨後都必須等到岩壁徹底乾燥才能爬，有時需等上至少兩天。這時候就可以去約書亞樹或聖喬治，因為花

崗岩和石灰岩只要表面乾了就可以爬。後者也有類似的考量，不過除了印第安溪同樣是沉積砂岩外，我們還考慮到印第安溪的攀爬型態很固定，連續爬太久容易造成運動傷害，因此最好去磨溪爬爬不同型態的路線來平衡。而要把印第安溪和磨溪擺在一起，最好的季節就會是秋季，雖然印第安溪可以一直爬到初冬，但磨溪的海拔較高，攀岩季結束得較早。

行程規劃

選好區塊之後，就可以開始規劃行程。此時要考量是不是有出國打算，當然還有季節。

離開美國時，把 Magic 寄放在親戚家。

如果我們有出國的打算，比如計畫回台灣，或是到某個國家去攀登，就必須認真考慮該從哪一個機場出發。長期停車是個嚴肅的問題。路邊停車的規矩可能會變，也許突然要鋪路或掃街，若是沒人幫忙移車就糟了；收費的長期停車場管顧不管顧，家當都在車裡不是很安心。最理想的狀況是機場附近有親戚或好友，車子可以暫停對方住處。如果返回美國之後，時間上還能順利銜接到附近的攀岩地，那就更好了。

至於季節性上，我們通常會選所謂的最佳季節的頭尾前往。對於攀岩地區的季節，要求最敏感的是「難得來一趟」的攀岩者，最不在意的則是「在地攀岩者」。難得來一趟的攀岩者也許是好不容易才排出的休假，當然要挑統計上天氣最好最穩定的時間。而在地攀岩者因為距離近，只要工作的彈性夠，天氣好就可以出動。我們的情況介於兩者之間，犧牲一些統計上的好天氣機率可以換取較少的人潮，爬起來暢快許多。

最後就是盡可能地減少行車里程，這也和前提「在目的地停留夠長時間」相呼應。雖然我們已經盡可能使用最輕的材料來改裝 Magic，但它畢竟是家，再怎麼輕薄短小還是有一定的重量，如果不想花費鉅額的油錢，最好盡量降低里程，在車與家之間求取難以拿捏的平衡。

18 錢從哪裡來？露營車生活收支表

在攀岩地免不了與其他岩友交談。「哇！那是你們的露營車啊。」「是啊，我們正在從事長期的攀岩旅行。」「旅行幾個月了？」六個月似乎是大家能想像的神奇數字，突破之後，最常遇到的反應是嘖嘖稱羨，「你們活在夢裡啊。」

我倒覺得我活得很清醒，就是在過著自己現階段選擇的生活。我的確對目前的生活型態很滿意，喜歡一年當中有大把時間投身自然，也多了很多冥想思考的時間。這種生活很真實，和做夢有很大的落差。還沒邁入這個生活階段之前，我曾夢想過這種生活的美好，那也是推動我走到這一步的動機。但真正邁入之後，我深切領悟到，要把這種生活過得美好，就必須務實。愈能掌握到事情的真實面，愈能貼近事情的美好。而真實的美好，比夢想的美好更美好。

而最現實的，大概就是錢了。

旅行攀岩這樣的生活有哪些花費？如何維持這樣的生活？收入哪裡來？

旅行攀岩需要的費用一樣有常態性花費和非常態性花費，前者是每天的生活費，後者可能肇因於意外或是衝動型購買。前者是流水帳，涓滴累積出真實的

花費，有與人相關的，也有與露營車相關的；後者則很難估算，目前也只有個概括的預備金。

與露營車相關主要是維修費用。目前 Magic 還不需要常態性的維修，在可見的未來也許要補強壁毯，更換輪胎和地板，加個蚊帳，調節或重新加強活動床板，或是買新的蓄電池。戴夫的手作能力很強，以上大概只要計算材料費。我們之所以買新車，就是希望起初幾年不用太煩惱維修的問題，目前為止除了定期更換機油和保養，的確也還沒有進過廠，只有一次停在城市裡的小巷，看場電影回來，一個後照鏡被不明車輛撞個稀巴爛，後來買了零件自己更換。現在 Magic 的日常耗費就是油錢、保養以及保險。

個人的最大開銷是食物。若想省錢，最好自己下廚，兩個人一天十五美元的伙食費，就可以有魚、肉、蛋、蔬菜、主食、茶和咖啡。要不然隨便吃個平價外食加上稅和小費，極有可能就花掉兩人三天的伙食費。做飯花的瓦斯費一個月不到十美金，若天冷時開暖氣，一個月可能需要多加二十元的瓦斯預算。

住宿上，收費再低廉的營地也要十元，如果天天住營地，三十天最少要花三百元，因此我們非常積極尋找免費營地。目前我們所經之處，需要付營地費用的有優勝美地國家公園、約書亞樹國家公園、愛達荷州（Idaho）的岩石城市

（City of Rocks），奧勒岡州著名的運動攀岩區史密斯州立公園（Smith Rocks）的停車費也逃不掉。除此之外，目前都還找得到免費營地，不過好景很難說可以維持多久，戶外運動人口愈來愈多，免費營地逐漸減少，例如印第安溪峽谷也在二〇一六年九月開始收費了。

洗澡洗衣服也是常態性花費。我們平均四、五天洗一次澡，一次一人四到六美元。一個月洗三、四次衣服，一次五到八美元。

至於國家公園門票，我們購買一年效期、八十美元的 American Beauty National Park Pass，全美所有的國家公園通用外，也涵蓋國家森林以及土地管理局景區的門票，有些州立公園的營地還有優惠。

攀岩裝備中，金屬裝備不需經常換新，較常態性的花費是岩鞋、吊帶以及主繩，每年每人可能需要兩雙新鞋，外加補舊鞋的費用，購買一條新吊帶及一、兩條主繩等。衣著上，若在野外長天數攀登，需要能因應多變天氣的戶外機能服飾，幸好這些衣物都相當耐操，買一件可以用好幾年。而單日攀岩要用的衣物比較不講究，只要透氣排汗有彈性即可，我們一般會去二手店購買，雖然二手店難見知名的戶外品牌，但是適用慢跑、自行車、瑜伽的衣物非常多，這些衣物也很適合攀岩或是日常穿著。

收納空間有限，物慾也會降低不少，我們在購買某項物品前，多半會仔細考慮是否值得。所以若見到單月的消費過高，通常是因為遷徙頻繁的油錢，或是懶得煮飯吃了幾次外食的緣故，如果盯緊這兩點，可以有效降低開銷。

我們的生活型態非常不適合朝九晚五需要進辦公室的工作。以往兩人主要的工作是教戶外課程以及帶戶外行程，目前仍然有擔任嚮導或講師，只是會將課程或行程的長短調整到兩星期內，避免長達一個月的課程。

我也從事寫作和翻譯。戴夫則是攝影師，也為雜誌寫稿，並到學校的戶外相關科系演講。我們也會與戶外裝備公司合作，以提供短片、照片、分享會的形式來交換裝備等等。

沒有其他旅行或課程時，我們一周最多攀岩四天，其餘三天會用來工作，或做些洗澡、洗衣、補給等雜事。如果很積極，攀岩日的晚上也可以工作，不過夏天白晝長，一不留心就會太晚休息，用完餐可能就該睡覺了。在攀岩地之間移動也要花時間，從半日到兩日不等，避免頻繁遷徙就是為自己賺取時間。如果能有條理地規劃日常生活，是可以做不少事情的。

我們兩人在工作上都需要扮演多樣角色，如果要用某個職稱來一言以蔽之，大概只能稱為自由業。這個行業最大的挑戰，並不是工作內容本身，而是操作

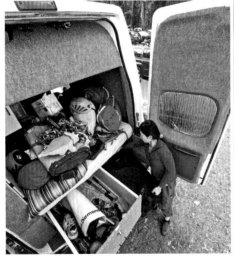

自由業必須具備的管理特質，包括與人洽談工作事宜的公關能力與素養、自我時間管理，以及財務管理等等。

左上順時針起）停在摩押鎮某營地的 Magic；在 Magic 裡料理三餐可以節省許多花費；Magic 的空間不大，我們很少會衝動購買新的裝備或衣服。

或許朝九晚五的工作會予人倦怠感，但其規律性會推動工作的進度。從事自由業也必須要給自己某種規律，才會有產能，否則很容易懈怠，最後還是害到自己。然而，攀岩旅行又必須維持某個程度的彈性，來因應天氣的變化以及身體的恢復狀況。堅守工作的規律性也成為生活中的一項挑戰。

財務管理上，自由工作者每月的收入並不固定，以文字工作為例，並不是交稿就可以立刻拿到酬勞，一般都要等到出刊後一段時間才會拿到稿費，更別說萬一雜誌當期稿擠，延後刊出了。所以我們手上都要有足夠的工作，以維持可靠的現金流。

我對人生最大的期許就是在不餓死的情況下，做自己喜歡做的事情。截至目前為止還算成功，畢竟餐餐都有吃到，有時候還額外吃了點心。生活上當然有高點有低潮，且自己畢竟沒有太認真謀財，出現過好幾次財務窘迫的狀況，但是總的來看，日子過得平凡快樂，而能夠這樣任性，真的是件很幸福的事。

我總說露營車的日子是生活不是夢，但是對於未來的人生，我喜歡懷抱夢想，讓它為我指引方向。評估把夢想變成現實的可能和步驟，把漂浮的夢想轉化成腳踏實地的生活，是相當美好的過程。我不知道自己會再過幾年露營車的生活，但我知道當下一個夢想出現，我也會想辦法把它變成現實。

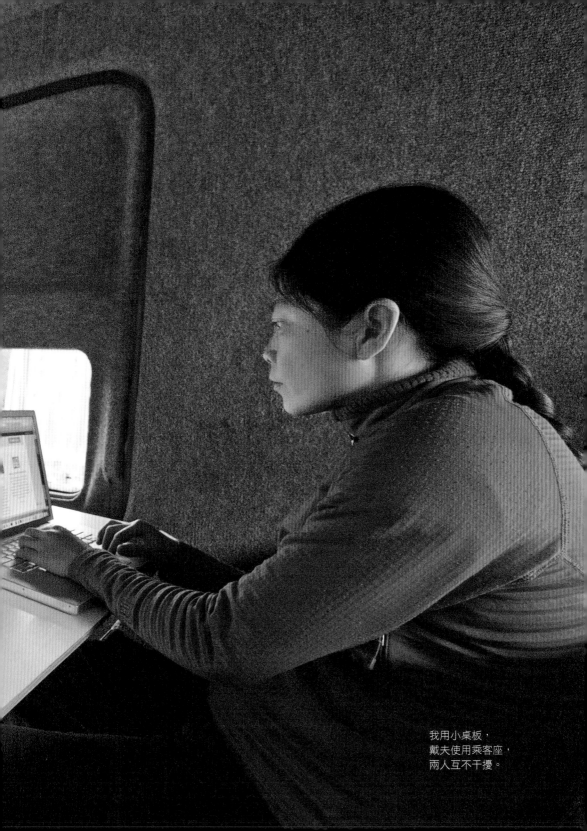

我用小桌板，
戴夫使用乘客座，
兩人互不干擾。

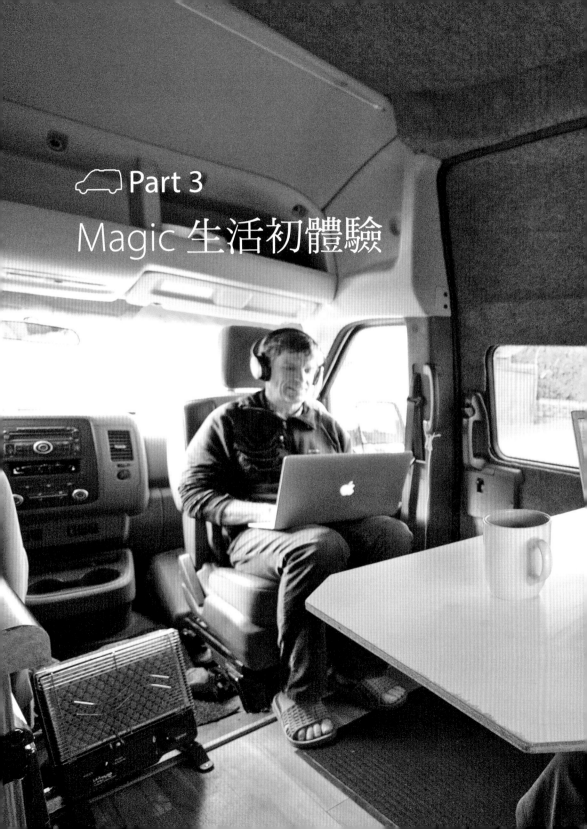

Part 3

Magic 生活初體驗

19
很大的小 Magic

記得某一次在哥哥嫂嫂家待了約莫一個禮拜，他們騰出小姪女的房間作為我們的客房，難得有高速的網路可以運用，戴夫和我連續多日都埋首趕工作進度，除非有生理需求需要解決，不會走出房間，成了名副其實的宅男宅女。嫂嫂欽佩地說，「你們兩人很能在小空間裡生活呢，我沒有辦法整天待在家裡，還是要出去走一走。」「嗯，」我沉吟了一會兒，「可是姪女的房間比 Magic 還大呢。」我說。

其實我和戴夫都是很需要空間的人，最愛人跡罕至的深山野嶺，例如茂密蓊鬱的森林、空曠斑駁的沙漠，或是蜿蜒小河襯著陡峭岩壁。但是在這些可以盡情奔跑攀登甚至大喊大叫的地方，若是遇到傾盆大雨，或是該讓身體休息的非攀爬日，我們也可以安詳地待在 Magic 裡足不出戶。Magic 的空間不到兩坪，可是我從來不覺得它小，反而經常在開車時覺得它大。這究竟是什麼樣的空間觀念？

我想空間是個很主觀、相對的概念，如果我擁有的空間足以讓我做想做的

事，那麼我就有很大的空間，反
之，我就沒有足夠的空間。去野
外登山、攀岩時，我們憧憬的是
海闊天空、自在奔放，如果想爬
的路線上已經有其他人，攀爬時
需要等待，一天下來雖然順利攀
完路線，還是會覺得擁擠。兩個
人一起在 Magic 裡工作，需要的
就是兩台電腦和兩個人的位置，
也許再加上伸伸腿的空間，這樣
想來，Magic 其實很寬敞。

當然，這一切還是需要經過心
態和生活作息的調適。

首先，我們接受 Magic 就是這
麼大。空間是個稀缺資源，任何
會與空間競爭的事物，都要仔細

知道使用 Magic 空間的套數，兩個人生活也是綽綽有餘。

衡量，因此我們都很明白家裡的物品，哪些是必要，哪些是想要。當想要的東西沒有奪走珍貴的空間時，它們可以帶來高度的滿足感；有意思的是，許多時候當想要的東西與空間的競爭白熱化，我們會突然不想要了。至於極少數非常想要的物品，我們就會評估能否捨棄現有物件，來增加可分配的空間。

能夠清楚排出事物對自己的重要程度，在空間規劃上會相當有幫助。沒有足夠的空間，會讓人產生許多負面情緒，當心理健康受影響，連帶生理健康也會走下坡。這些年來，我已清楚認識到，無形資源往往比有形資源重要許多。

其次，收納的觀念和習慣也相當重要。Magic 的任一空間，通常會擔負多種生活功能。比如我們只有一個水槽，用來洗手、洗臉、刷牙、洗菜、洗碗等，如果早餐的杯盤狼藉堆在水槽裡，就會妨礙其他的生活作息。Magic 裡頭的物件都有固定的擺放位置，養成用完即收的習慣，就不會造成空間競爭的情況。

幾年下來，兩人培養出不少收納的訣竅，比如去超市買菜，生鮮採購量已能精準到剛好是冰箱的最大容量。我們也奉行一條黃金原則：東西愈少，愈是有效率。此外，有一個和空間運用無關，卻對露營車很重要的收納原則，就是避免物件的晃動。否則 Magic 行進用時，就會一路聽到窸窸窣窣或砰砰聲，真的有如魔音穿腦。Magic 有十四個櫥櫃，兩個抽屜，我們已經訓練到聽聲音就知道

哪個門沒有關好。

其三，兩個人一起在 Magic 裡生活，默契很重要。我的兩個攀岩朋友曾經在戴夫不在場的時候，分別參觀過 Magic。他們不約而同做出了一樣的結論，「哇，Magic 改裝得很棒，可是，嗯，這是一個人的家吧。」美國人極注重個人的空間和隱私，因為地廣人稀，大部分的人很習慣享有大空間。

如果觀察各地排隊的人群，在美國人與人之間的距離多半比在台灣寬敞許多。戴夫曾經多次跟我回台灣，免不了要搭乘台北捷運，每逢尖峰時段，他總是驚嘆眾人怎麼在急匆匆的人群間，巧妙地避免肢體碰撞。人是懂得適應的動物，如果必要一定會想出因應之道。

對我和戴夫而言，Magic 是我們共同的家，彼此是對方的必要也是想要。如果我們能夠培養出在有限空間內迴旋的方式，Magic 一定是夠大的。而自從我們買了旋轉盤，可以將乘客座椅旋轉一百八十度之後，兩人都有了專屬的工作空間，前方歸他後方歸我，可以互不干擾相安無事。

只有在使用共享空間時需要協調。比如廚房的空間僅限一個人工作，他做早餐時，我最好窩在床上。我收拾冰箱的時候，他就別站在廚房裡。兩個人可以同時刷牙，但不能一起彎腰漱口。如果有人在洗碗，另一個人偏偏尿急需要使

用夜壺，只好擱下碗盤，坐到一旁等待。若是一起換衣服，伸手伸腿之際要注意對方是否在攻擊範圍內，保險起見最好還是動作輕柔。習慣之後，倒也從來沒有覺得對方礙事，反正若真的看不順眼，就趕出 Magic，外頭的天地那麼大。

有時候我會想，我們最初是否打算以有限的生活空間，來換取探索外界無窮空間的彈性？而真的住進有限空間時，為了因應這個侷限，反而意外開啟心靈上的空間。Magic 也許不完美，卻是我來美國以後，唯一覺得是家的地方。

以往住過的公寓或房子，似乎都是為了求學或工作的暫時居所。

不過若是老嚷嚷著 Magic 小，Magic 也會展現宇宙黑洞的能力讓我們好看。我們還在邊旅行邊改裝的那個階段，尚未建立有效的收納系統，某天突然怎麼找都找不到剛從超市買回、只吃了四分之一的南瓜派。我們幾乎把車子翻了過來，南瓜派還是連個影子都沒有，難道 Magic 把派給吃了。數星期後，在某個偶然的機會下，南瓜派突然重出江湖，我們盯著沒有長黴、亮麗依舊的南瓜派，心頭突然毛了起來。也許 Magic 藏起南瓜派是為了我們好，市售的加工食品還是別碰為妙。

20 Magic 化的生活習慣

儘管在每個目的地，我們都盡量拉長停留的時間，以露營車為家依然是一種流浪的生活方式。和一般居家生活比起來，露營車沒有地址，沒有太多可運用的空間，同時必須常態性的補給生活資源。為了配合這些條件，我們不知不覺調整了許多生活習慣，包括消費行為和態度，以及養成事事提前規劃，甚至建立SOP的習慣。

Magic 生活很成功地降低了我的購買慾，以往偶爾會有衝動性購買，現在幾乎徹底滅絕。一來是沒有太多額外的預算，二來是買回家後也不知道要擺在哪裡，久而久之就養成了「這世界上沒有什麼東西是必要」的態度。但是這並不代表我不享受購物，在這個高度分工的社會，人很難獨自生存，商業行為體現了我對社會的依賴，而買得好買得對的商業活動，的確有其趣味存在。

在慾望和限制的攻防戰下，我培養出對實用性消費的偏好，以及逛超市與二手衣店的興趣。

我本來就喜歡菜市場，小時候經常跟著母親去傳統市場買菜，幫忙提東西，

聽母親和菜販肉販討價還價，或請教新食材的煮法。菜場的貨品琳瑯滿目，光是一個蔬菜攤就有許多需要學習的名字，實在很難估計整個菜市場究竟包含了多少學問。而人不能一天不吃東西，要了解一個地方的背景和文化發展，從食物開始真的是最直接的道路。

這個習慣到了美國之後還是沒有改變，只是從熱鬧的傳統市場，轉為冰冷的超市。超市雖說少了人味，但仔細逛逛還是可以發現不同驚喜，比如一整排的糖果、只要想得出來就會出現在架上的早餐玉米片，再加上美國是

冰箱讓料理的自由度提高許多。

個移民國家，經常可以在貨架上發現新奇的香料、調味品和各種食材。連以往只賣義大利、墨西哥食材的超市，現在也開始有亞洲食材區，豆腐、味噌、海苔、泡菜等更常陳列在一般食品區。

食材是消耗品，不會有「久占空間」的心理壓力。興致一來還可以研究他國料理的食材，遇到不懂的名詞就上網查詢，腦海裡很快便可浮現東西合併的創意食譜，換口味之外，也增加生活樂趣。

除了食物，衣服是另外一項消耗品。在外頭野，衣服難免髒汗破損。不過講求功能性的戶外服裝實在貴的嚇人，加上現在的戶外服飾又標榜都會時尚風，價格更是往上翻了兩三翻。就算是年終大拍賣，仍然讓人躑躅再三。老實說，我們和一群戶外朋友總覺得當代的戶外服裝比早年的更不耐操。而且大部分的單日單段攀登，對服裝功能性的要求也不是那麼高，穿起來舒不舒服反而才是重點，那麼還不如到二手衣店挖寶。除非是戶外品牌集中處，比如西雅圖或鹽湖城，一般二手衣店很難看到戶外牌子。但如果對布料的材質特性有些認識，就算不是主打戶外服飾的品牌，也會有適合的服裝。

攀登裝備也是另一項實用性消費。裝備的單價較高，網路上比較容易找到漂亮的折扣價。這下問題來了，在網路下單，要請廠商寄到哪裡去呢？這就是

該有ＳＯＰ的地方了。

寄送需要時間，保險起見，我們通常會提早兩、三個禮拜下單。接著，要估計包裹寄達的時候我們會在哪裡，如果會經過朋友家，就先詢問朋友能否把包裹寄去；如果不想麻煩朋友，或者路上沒有據點，可以使用美國郵局的貼心服務：任何人都能採「一般寄送」（General Delivery），把信件或包裹寄給自己，郵局會保存最長三十天，只要在這個時間內，拿著證件去提取即可。我們在優勝美地和錫安國家公園旁的史普林代爾小鎮，收過不少郵件和包裹。

因為空間、通風、安全等緣故，我們停靠和開動 Magic 前，都有一定的流程。

停妥後會先打開爐頭前的側窗和天窗，觀察日曬情況以決定是否放遮陽墊。如果是在該處過夜，則會把乘客座轉一百八十度。然後放點水到水槽中，檢查停車處是否平坦，若地面不平，就要墊高某個輪子，否則很難煮飯睡覺。

煮完飯一定關瓦斯，睡前也會再檢查一次。把床攤平後，將靠枕放到前座，鋪好床單棉被和棉被。吃完早餐洗好餐盤之後，確定鍋碗瓢盆都有用布墊好，把床單棉被拉起推到後頭，再拉起床板變成沙發，靠枕丟到床板後方，確定所有櫥櫃都有關好，乘客椅轉回去面對前方，關窗，收拾完所有東西，就可以出發了。

我們必須監控水、瓦斯和電，而真正讓我們制定ＳＯＰ的是電。我們裝設

太陽能板時，有一個零件是控制模板，會顯示進出電的電壓、電流、剩餘電量，以及許多我需要看使用手冊才知道怎麼詮釋的數字。

一開始，戴夫和我很喜歡看蓄電池還有多少電。起初幾個月數字從來沒有低於九十八％，我們雖然有點訝異，但因為經常停在陽光充足的地方，也從來沒有缺過電，於是不疑有他。一次在錫安國家公園駐紮，幾乎天天進公園攀登，過了幾天後，電燈突然開始閃爍，冰箱的冷凍庫出現融水。咦，可是儀表板上還是顯示九十八％啊？

技術人員在電話上一步步帶領我們除錯，原來戴夫當初有一端接錯了，導致機器沒能讀到正確的輸出電量。修好後我們才發現蓄電池的電量已經逼近警戒線，如果繼續操下去，很有可能會縮短電池的壽命。錫安是個細狹的高聳峽谷，雖然當時天天陽光普照，但因為地勢關係，陽光照到 Magic 的時間非常短，根本沒充到多少電。當晚我們只好住進 RV 營地，以便充電。

此後我們長期停車時，會觀察周圍的地勢，盤算太陽能板得到陽光照拂的時間，就再也沒出現過不來電的情況了。

控制模板顯示電壓、電流、剩餘電量。

21
Magic 的廚房功夫

我的母親很會做菜，對於外食有種本能的疑慮，總是擔心食材來源以及作法，為了給全家人健康均衡的飲食，她餐餐自己下廚。母親一方面對料理極有興趣，一方面也擔心家人吃膩，印象中她總是在學習新的食譜，或自行嘗試調配新口味。我想，如果可能的話，母親一定會想要有自己的農場和牧場。

我自小耳濡目染，也對料理產生高度興趣。到美國求學後更證明了煮飯是我擁有的最佳生活技能。在那段有地址的日子，我的廚房裡有各式工具，不管是中式的水餃包子，還是西式的麵包甜品，我都做得出來。搬進 Magic 之後，只有兩個小爐頭、一個小冰箱，以及有限的儲存空間可用，無法再擁有炒菜鍋、蒸籠等大型廚具，更別說是烤箱、電鍋和熱水瓶等常用電器了。

不過，好廚師可以一把刀走江湖，要做出健康料理，Magic 的廚房綽綽有餘，只需做一些調整，訓練不一樣的廚房功夫。

以路為家很難長時間泡在廚房裡，加上沒有太多方便的家用電器，所以必須預先準備，或分散準備時間。比如說無法使用電子鍋煮飯，或是燜燒鍋煮紅豆

湯，但是米和豆類都是很棒的主食，我便改以預泡來縮短用火時間，預泡時必須使用可密封的盒子或罐子，車子行進時才不會撒得到處都是。

為了增加餐點多樣性，我也積極向各國料理取經，並添購了兩樣小型電器，一是迷你食物處理機，二是容量 400cc 的個人果汁機。

因為白天經常在外攀岩，我們的午餐一般就是三明治、水果、堅果或果乾之類，隨餓隨吃。美國戶外界非常流行能量棒（energy bars），因其體積小營養含量高，便於在長途路跑或攀登長路線時補充能量。但是就算標榜有機健康的能量棒，我都可以在原料表上看到令人疑慮的東西，有個食物處理機就可以自己買原料製作，非常方便。

我也常用食物處理機製作鷹嘴豆泥和莎莎醬之類的食品。鷹嘴豆泥是中東食品，把鷹嘴豆煮熟，混入芝麻醬、橄欖油、大蒜、檸檬汁等調料，攪碎拌勻後便成沾醬。美國超市有賣各種口味的鷹嘴豆泥，不過自己做既便宜又安心，可以搭配紅蘿蔔或芹菜吃，也可以拿來塗麵包或餅乾。莎莎醬則是墨西哥菜中常用來搭配玉米片的。鷹嘴豆泥和莎莎醬都有五花八門的變化，用食物處理機做起來相當方便，唯一的限制大概是製作者的想像力吧。我也常用食物處理機做出各式用來拌麵拌飯的醬，比如花生醬、醬油、楓糖漿和醋拌起來很有泰國

風；酪梨、味噌、大蒜的搭配也別有風味。

果汁機則用來做濃湯。蕃茄用滾水去皮，放進果汁機打勻，大蒜、洋蔥、羅勒切碎，先在鍋子裡炒香，再倒入蕃茄汁慢火煮滾就是好喝的蕃茄濃湯。美國有豐富的南瓜屬農產品，切塊煮軟或是用平底鍋煎好悶軟，倒入果汁機打順後就是湯底，還可以混打煮軟的蘋果或梨子，變成甜品。

儘管沒有烤箱，為了愛吃甜食的戴夫，我還是想出了對策。靈感則是來自指導美國領導學校的課程。學校的招牌課程是長達三十天的荒野營隊，考量食材的儲存，我們總是帶了不少麵粉和一個鍋壁稍厚、比一般平底鍋要深的煎烤鍋（fry bake），以便在野外烤麵包、比薩、餅乾等。

為了讓食材緩慢均勻地受熱，我們會利用擋風板架高鍋子，用小火，蓋上鍋蓋後，再套上可以反射熱能的保溫隔絕罩，便是簡易的戶外烤箱。

在 Magic 裡頭，調節瓦斯爐的火力比使用戶外爐頭來得簡單，為了避免熱量從上方流失，我把墊鍋碗瓢盆的毛巾和隔熱墊全部疊起來，包住鍋蓋的上方，然後偶爾移動鍋子，以防中

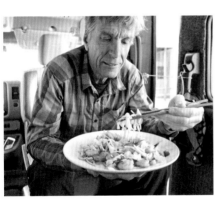

戴夫享受熱騰騰的中式炒麵。

心位置過熱燒焦。我用這種方式做了不少以發粉為基底的香蕉蛋糕、玉米蛋糕和布朗尼等等，也可以烤餅乾，只不過餅乾需要的空間較大，效率有點低。

如果只是要料理食物，Magic 的廚房和一般廚房相比毫不遜色。它最大的挑戰是用水，尤其是在補給不方便的時候，更是需要仔細規劃。

在缺水時期，我們可能會調整餐點內容。例如煮麵要用大量的水，煮完麵又得將熱水倒掉，有時還得用水來冷卻麵條，免得沾粘或過軟，此時我們便會改吃米飯或麵包。當然若真想吃麵，可以用倒出來的熱水煮湯，或者用油拌麵來取代冷水。料理食物從來不是主要問題，比較麻煩的其實是洗滌。

家庭用水大部分都花在洗滌上，Magic 也不例外。為了節省洗滌用水，戴夫和我已經摸索出該用多大力道來踩出水幫浦。善用盆子來洗菜洗碗，以減少流動水的使用。水量有限時盡量吃清淡些，洗碗的水就可以少用一點。燙青菜或煮麵的熱水也會留下，用來去鍋碗的油膩。總之，就是盡量增加水的重複使用率。習慣了這些省水小技巧之後，做起來一點都不麻煩。

洗碗通常是戴夫的工作。

22 Magic 的不完美

我對 Magic 相當滿意，這可不是打誑語，若不是這個家這麼舒服有趣，幾年的時光怎麼會不知不覺過去了呢？有個朋友曾經狐疑地問我，Magic 生活真的快樂嗎？其實，我平常絕少檢視自己快不快樂，似乎只有在不快樂的時候，才會問自己這個問題，然後想辦法改變。如果不想改變，就是還沒有想到比現況更好的選項，對我來說，Magic 生活的確是自在安詳。

若硬要挑剔，Magic 當然不完美，但不完美的 Magic 才真實。生活本來就是互相讓步，一起在限制中找出最佳化的結果，這個過程不也是很有意思嗎？

Magic 生活讓我們顧慮最多的，還是安全性。很遺憾的，荒野似乎總是比人多的地方安全。錫安公園外小鎮的土路，聖喬治城外山上石灰岩壁附近的荒地，好幾天不見有人經過，停泊過夜就是安心許多。鄰近城市或是位於旅遊小鎮的岩區，問題就比較多，比如紅岩谷的停車場曾發生數起竊盜案，加拿大史圭米希（Squamish）的 Smoke Bluff 岩場，也有警語提醒車主隨身帶走貴重物品。我們的物品也曾經從約書亞樹和優勝美地國家公園的營地神祕消失過。

我的一位女性好友經常開著皮卡車到墨西哥的下加利福尼亞州（Baja California）衝浪，平日就睡在卡車後頭自己隔出的床鋪上。最近一次旅行的某個夜晚，兩名凶惡的歹徒持刀威脅她交出鑰匙，把卡車搶走。皮卡車載貨區改裝成的臥室，除非自己改良否則無法從內上鎖，如果和前座不互通，也很難立即跳上駕駛座開車離開。

歹徒要搶 Magic 可能比搶朋友的皮卡車來得麻煩些，但並不代表沒有這樣的風險。所以我們如果到比較陌生的地方，就會盡可能低調，並拉上遮陽板，讓他人難以摸清楚車內的底細。

選擇移動路線時也要小心。Magic 很難應付崎嶇路面，如果車速太快，就會搖晃得十分厲害，讓乘客頭昏目眩，胃幾乎都要翻出來了，解決之道是把車速降到蝸牛的標準。只有四輪傳動車才能走的山路，Magic 也是無能為力。進入停車場或某些車道也要特別注意高度限制，以免 Magic 過不去，卡在路上。

居家環境上，最大的麻煩是汙水箱，每累積五加侖就得排放。某一次水槽因為汙水箱滿了無法排水，我便開玩笑說「Magic 得尿尿啦」，從此「Magic 的膀胱」就成了汙水箱的代稱，而 Magic 偶爾會有泌尿方面的問題。

打造 Magic 時，我們在水箱斜上方的小孔上接了排氣管。不料汙水產生的

雜質氣泡會逐漸塞滿小孔，導致泌尿系統全面停擺。第一次遇到阻塞時，我們把各處通道都拆開測試，才終於學到這個道理，之後就會定期清理。偏偏有一次氣孔阻塞嚴重但還沒有完全堵死，排氣管失去連通管的作用，汙水一直擠進箱子裡，水槽卻沒有積水。直到我打開櫥櫃開啟瓦斯時，才發現水槽下都是水，原來汙水已經滿出來了。我趕緊扭開排水開關，可是汙水排不出去，只好準備數個水盆，將管線拆開，卻找不出問題，最後猛力搖晃汙水箱，Magic 才洩洪。

儘管我們在水槽的排水孔上置有濾網，洗滌時也盡量小心，但是長期下來汙水箱中還是會沉積雜質，特別是非常難以攔截的咖啡渣。所以我們有時在顛簸的土路上行車時，另一個人會同時扭開排水閘，藉著車子震動來甩出一些雜質，以免長時間下來讓 Magic 長了結石。

如果我們有至少一週的時間不使用 Magic，除了要將汙水排光，最好還要用水清洗兩、三次，再放入混有漂白水的清水，否則回家後就會被異味圍繞。當然這些方式都只是治標而不是治本，主要還是因為當初的設計導致汙水箱很難移出，只好等到車子需要徹底翻修的時候，再來思考怎麼動刀吧！

很多人以為 Magic 最不方便的地方是沒有浴室，但其實若能增加一個房間，我最想要的是訓練房。雖然 Magic 生活可以讓我們增加真實岩壁的攀爬里程和

經驗，不過攀岩訓練需要揉合技巧、心理強度和力量。而訓練肌肉的強度，沒有任何地方比得上專業的人工岩館來得有效率，行在路上自然不容易找到專門設施，幸好 Magic 仍能從事一些輔助的力量訓練。

對我來說，現階段最重要的是指力和核心。核心比較簡單，找塊平坦的空地就可以進行許多基礎性的核心運動。Magic 的車頂也有一根柱子，可以懸掛 T RX 之類的道具來鍛鍊肩、背、胸肌和核心。

練習指力需要指力板，它必須懸掛在可靠的固定處，同時讓訓練者有安全的懸掛空間。我們曾經在攀岩區看過兩台側門上裝有指力板的露營車，但那不是戴夫的理想模式，因為指力板是個只有攀岩者才會使用的東西，老掛在外頭違反了低調原則。

曾經買過一套頗流行、但是體積頗大也很重的指力板，固定在木板上後更是不容易舉起。為了低調，我們只有在使用時才會掛到車頂上，平日則收在床後頭放靠枕的地方。每次裝設和拆卸，戴夫都必須爬上車頂去扭緊和鬆開固定木板的螺栓，非常麻煩。睡覺的時候，必須把指力板連著木板移到駕駛座，總覺得很佔空間。沒想到使用不到兩個月後，在優勝美地露營時，晚上暫時放在野餐桌上，隔天早上就不翼而飛。雖然心疼，但也許是改善整體設計的機會。

上至下）在車頂掛上 TRX 就可以訓練大肌肉群；
Magic 內裝置有攀岩者訓練力量的指力板。

這次我們選購了一個木製指力板，它用簡單的設計來調整懸掛點的大小和角度以改變難度，所以體積極小，重量減輕許多，木頭也比塑膠來得不傷手。

本來想在車側做個固定的金屬架懸掛指力板，金屬架看起來會像工程車的工具架，以維持低調的原則，卻畫不出合用的藍圖。最後直接將指力板釘在車內側門上方，如此一來，不但不用再爬到車頂放指力板，下雨時也可以訓練指力。希望假以時日，我能變成厲害的攀岩者。

雖然 Magic 有些不足，但若動動腦筋，還是可以想出解決方案。只有一點，我剛搬進 Magic 時總覺得有些彆扭，卻說不出哪裡怪，苦苦思索之後才恍然大悟：戴夫是左撇子，他做的櫥櫃開關等，都要用左手使用才方便。唉，誰叫我沒有改裝能力呢，幸好人是會適應環境的動物，久了之後也習慣了。

23
Magic 給我的環境思考

喜歡戶外活動的人，終究會出現關於環境的思考。不管是健行、登山、攀岩、衝浪、風帆、泛舟，大自然提供了從事這些活動的挑戰性，更提供了美麗的參與環境。如果山不再青，水不再綠，岩場變成採石區，海洋漂滿了垃圾，最直接的就是扼殺了這些活動的可能性，再往遠處去，則有許多更深層的問題。

身為戶外從業者，一項基礎的職業訓練就是「無痕山林」，除了本身要依循其宗旨，帶隊或教學時也有教育學員的義務。投身攀岩之後，我也深信最理想的攀登，必是在不傷害環境的情況下完成，不過實務上，究竟該冒生命危險來維護岩壁最自然的型態，還是在岩壁上多打一個釘讓自己全身而退，一直困擾著許多攀岩者。

大部分的人不會遇到那麼極端的情況，最常見的取捨，還是在便利或是衝擊環境之間。平心而論，人生在世，為了生存、為了各種目的的活動，都會牽一髮而動全身，會影響到他人，也會影響到環境，有的立竿見影，有的也許這一輩子都看不出來。完全禁止人類活動是消極也是無用的，我對人類的發展還是

樂觀的，相信如果願意思考自己行為可能帶來的影響，就是正向發展的契機。

露營車攀岩旅行，和開一般車輛帶著帳篷到各地露營，在油耗上較不環保。

在 Magic 之前，我開油電混合小型車，同等油量，Magic 可以開的里程數只有小車的四十％。唯一能夠寬慰的是，至少絕大部分的時間，都是戴夫和我兩人共乘，比起以往總是一人開車好的多。我們也會為了減少用油量，花心思規劃行程，並且謹慎計算物資的消耗量，以免增加不必要的補給行程。

比起 Magic，傳統 RV 的油耗更是驚人，畢竟他們是真的帶著家在路上走，甚至大量使用柴油發電機。我們曾經在某個公路停車場，碰到一對正在從事 RV 旅遊的退休夫婦，他們參觀了 Magic，跟我們說其實 Magic 的大小很適合他們，RV 太大，也有很多地方到不了，只是捨棄不了浴室。

我想，空間大小和設備多寡都是相對的概念。我和戴夫以往出門多住帳篷，搬到 Magic 上對我們而言是極奢侈的升級。而對於住慣美國大房子的退休夫婦，RV 當然是再自然也不過的轉換。其實，如果願意嘗試不同的選項，也許可以找到當初沒有發現、更適合自己的平衡點。

和住帳篷相較，露營車在使用燃料上倒是比較經濟。在戶外煮飯，就算做好防風隔溫措施，熱能還是很容易被外界吸收掉，煮起飯來需要更長的時間，也

會耗費更多燃料，一罐瓦斯煮沒幾餐就用完了。Magic 用於煮飯的瓦斯量非常低，而且會讓車內跟著溫暖起來，在許多寒夜一舉兩得。此外，瓦斯罐有回收的問題，不像瓦斯筒可以反覆使用。

住在露營車裡也不會有想生營火的慾望。過去在外露營，夜晚的氣溫很低，若沒有營火很難讓人留在外頭與鄰居閒聊。我總覺得用木頭生營火是個很沒效率的取暖方式，但是若與許多人一起在野外露營，我也不排斥營火，畢竟營火有種聚攏人心的力量，很多人到外頭露營最期盼的就是營火的氣氛。

無痕山林對生火的原則相當講究，很多深山野嶺並不適合生火，有些地方會禁止露營者撿拾枯枝，也不建議從不同的生態環境帶來柴火。不過一般營地都有專用營火區，倒是無妨。最好事先熟悉當地的土地使用規範。

住慣 Magic 之後，戴夫和我最有感的還是用水量。我還記得第一次回到「屋子」，在朋友家的廚房做飯，要用水時，左腳自然而然地凌空踩踏讓我倆啞然失笑，打開水龍頭卻讓我們嚇了一大跳，怎麼自來水就這樣嘩啦啦地一直流出來呢？在朋友家住了不過四、五天，我竟然很快習慣自來水的便利，變得不太留意用水。幾次之後，我開始強迫自己在使用自來水時，盡量把水量調到最小，用完也一定馬上關閉。

洗澡也是大量用水的活動。我們在野地用太陽能水袋洗澡，兩個人五加侖的水綽綽有餘，但是若使用自來水淋浴，使用的水絕對是五加侖的好幾倍。我們經常活動的美西地區很乾燥，天天洗澡其實對皮膚不好。多日洗一次澡，讓熱水好好沖刷身體真的是很棒的享受，怎麼在舒適和節水之間取得平衡點，真是值得思考的一件事。

這幾年我們有過兩、三次幫朋友看家的機會，讓我們重溫現代家居生活的便利性。我的確熱愛自來水的便利，也很懷念能夠有一大片空間亂放東西，不用馬上整理的感覺。快捷的網路速度當然也是大利多，家居生活也讓回收物資變得更容易，不像露營車生活沿途不一定能經過回收點。

但是目前每一個拜訪過的朋友家，對我們而言都太大了。大空間就代表需要更多的能源來加熱或是冷卻房子，不太可能燒個飯就讓全家變暖，或是開個風扇就足夠涼爽。太多空間也代表了收放許多不必要東西的可能。有了住露營車的經驗之後，發現簡單生活的樂趣也可以是金不換的。

常常我們為了便利，放棄思考自己與環境的關係。的確，了解自己和轉換生活方式都很耗神。但是了解自己真正的需求，不但能夠活得更加自在，也是為生活環境盡一己責任的第一步。

24 兩坪空間的共處之道

我和另一半戴夫結緣是因為兩人都是美國領導學校的指導員，開始交往後，學校的生態卻變成了培養感情的障礙。學校開設的都是三週到一個月的課程，地點多半在手機訊號難以企及的荒野，雖然課程人員會攜帶衛星電話，但與情人喁喁細語自然屬於濫用。除非兩人能夠擔任同一課程的指導員，要不然那一段時間不但見不到面，還音訊全無。偏偏交往的第一年，兩人都各有戶外課程的合約必須履行，聚首的日子屈指可數，期間產生了許多誤會，也累積了不少焦慮。

戴夫已在學校任職了十六年，一方面想轉換工作型態，二來也想經營長久的伴侶關係，於是開始過起穩定的租屋生活。但禁不起我想藉著流浪攀岩以拓展攀登經歷的滿腔熱血，終於兩人進入露營車時代。

我們互為彼此的當然攀岩繩伴，為對方確保安全。經濟來源上，我們創立戶外公司，一起帶隊、教課，每年至少有兩次兩週以上的戶外行程，和數個三到五天的攀岩課程。我另一個主要的收入則是撰稿和翻譯，戴夫偶爾也為雜誌供

稿，主要販售攝影作品，為大學戶外相關科系或社團提供講座賺取演講費。如果有較大規模的攀登遠征，在申請攀登獎助金之外，也會聯繫戶外廠商，以提供文字、照片、小短片等材料來換取裝備或現金。這下子從最初的一年見不到幾次面，到現在幾乎每天二十四小時形影不離，根本就是從一個極端走到另一個極端。這還不算，不在外頭攀岩的日子，兩個人一起生活在不到兩坪大的空間，還有不起摩擦、不生爭執的餘地嗎？

細數 Magic 的日子，我們難免發生齟齬，一般就是各生一陣悶氣，他紅了眼眶，我嘩嘩掉淚，然而該做的事情還是要做，於是言歸於好。印象中有一次我真的氣壞了，坐在乘客座，拉上隔離駕駛區和生活區的窗簾，本想落個眼不見為淨，卻又氣不過，剛好手裡拿著水杯，就想扯開窗簾往後摔，但轉念一想，要是杯子摔壞了，我就沒有杯子可用了，在這荒郊野地要到哪裡去買？最後只好放下水杯繼續生悶氣。

我想把他趕出去，讓他到外頭去睡，但 Magic 又不是我一個人的，還是他辛苦打造的，我哪有這個權力？要自己出去嘛，又懶得找帳篷睡袋，更何況外面哪有家裡舒服？這樣看來生氣根本就是件麻煩事，而在生活面前，生氣更是缺乏必要性。一轉頭，外頭正值日落，美極了，若只能暗暗點頭，礙著面

子偏不和身邊人分享心裡的讚嘆，也是無趣，想想還是和解為妙。那次之後，不敢說我們沒有爭執，但自詡以兩人接觸之頻繁，吵架算是少了，更絕對不會冷戰。

給對方足夠空間是我奉行的金科玉律。相信許多人對自己的空間也有一定的信仰，我和戴夫在 Magic 生活，起坐迴旋都要有一定的套數，空間不只是有限，根本就是侷限，怎麼還能和諧共處？有時候我倆聊起來，也覺得不可思議。

其實說穿了也沒有那麼神奇，只要互相協調，就能各安其所。

況且比起實體空間，更重要的還是心靈上的空間。若是能互相尊重，不冒犯彼此的隱私，就事論事，不使用假設對方有罪的質問口吻，就算一時有情緒，也有辦法轉圜。只要心態從容，實際空間上的侷限就是小事了，真的逼急了，跳出 Magic 不就是海闊天空嗎？再說，我倆之間還有個緩衝者呢！

戴夫和我都喜歡貓，我曾經七分胡鬧三分認真的要求養貓，戴夫總是不從。

其實我心裡知道 Magic 不適合養貓，因為大多數的貓討厭車子行進時的顛簸，偏偏一個曾帶著愛貓從事露營車旅行的友人熱心地告訴我，只要從幼貓養起，並準備可以吸收震動的軟臥，就沒有問題了。我興致勃勃地瀏覽她的照片，發現她的露營車是標準 RV，大小和小公寓差不多，也能隔離貓咪在家的活動範

圍，Magic 的空間不到兩坪，怎麼辦？

幾個月後前往懷俄明拜訪朋友，朋友的朋友碰巧聽到我的心願，告訴我她早年和我們一樣，也開箱型車改裝的露營車流浪了好幾年，前後養過兩隻貓。她說養貓看緣分，有的貓可以有的貓不行，最好從幼貓養起。我問起貓的現況，沒想到她淡淡地說某次在沙漠區攀岩，開門時不小心讓頭一隻貓跑進荒野，追趕不及的她還因此在當地逗留了好幾週，四處尋找未果，猜想是被郊狼吃掉了。聽完後我不敢續問第二隻貓的下場，戴夫則似笑非笑地看著我，像是在說，

「看吧，我早就告訴妳了。」我算是死了心。

寵物可以是伴侶關係的潤滑劑，可惜我們沒有養寵物的實力。不過當年搬家時，有個想要卻非必要的絨布娃娃雀屏中選，加入了 Magic 的行列，那是我十八歲生日時好友親手做給我的三角龍。小三角龍會吃下有魔力的神祕月餅，夜闌人靜時推窗出門，在月光下飛翔。他沒有名字，我們就叫他恐龍先生。

每當我和戴夫的話題面臨山窮水盡的關頭，

小寵物三角龍是兩人關係的潤滑劑。

恐龍先生就會出面救援，慢慢的，恐龍先生的個性更加立體化，也得到正式且完整的名字——Dolby David Dinasour，簡稱 3D。他會暢談夢想，希望我們給他生涯規劃的意見，還吵著要我們幫他找個女朋友，但是我和戴夫都不忍告訴他：恐龍已經滅絕了。

伴侶間若是鬧彆扭，小恐龍便是很好的緩衝。他善於察言觀色，總是在情節尚輕的時候，自告奮勇插科打諢，或是代表某一方向另一方傳遞柔軟的訊息。

有時候我會傻傻的問戴夫，小恐龍是不是真的？客觀上他是隻擁有三隻角和圓滾滾白肚子的淺棕色絨布娃娃，主觀上他則是個喜歡寫日記，每天都是天氣晴，總是憨憨傻笑，最怕進洗衣機的三角龍。平日他為我和戴夫的 Magic 生活增添許多樂趣，關鍵時刻更是最佳傳話筒。不管是不是真的，我們已經無法想像沒有 3D 的 Magic。

Magic 的生活有許多客觀條件上的限制，這些限制不僅激發了創意，也讓我們思索究竟什麼才是最重要的東西。

25 小宇宙外的朋友圈

Magic 是自成格局的小星系，戴夫、我以及小恐龍，順著軌道運轉，遂構成了簡單安和的生活圈。離群索居時，Magic 就是全世界，一切都是那麼的篤定、規律、理所當然；我們去拜訪朋友，或是朋友來拜訪我們，反倒好像吹皺一池春水，打亂了整個秩序。

Magic 生活讓我倆本就淡泊的人際關係，更成了君子之交。偶爾，戴夫會懷念那段在鹽湖城租屋的日子，當時諸多好友都住在附近。我幾次不解地問他，我們常經過鹽湖城，總是會拜訪那些朋友，莫非往日你們碰面的頻率更為頻繁？他歪著頭想了一會兒，回我說其實也沒有，就是很懷念往日的氣氛。

我從台灣來到美國求學，本來就是離鄉背井，雖然在費城待了數年，結識了不少朋友，但求學畢竟是階段性任務，大家都是過客，而最後我也離開了。有緣分的話，自然有機會在異地相聚，像往昔一般談天說地。漸漸的，我以為朋友本就難得聚首，貴在知心，無法完全理解戴夫的感嘆。

住在 Magic 幾年，主要還是在美國西部的主要攀岩區巡迴。若有朋友剛好

住在攀岩區附近，我們會在徵求同意後，把 Magic 停在他們屋子前的街道或自家車道上，一連好多天。朋友理解我們的生活模式，總是說「把這裡當自己家一樣，」「進來洗澡、上廁所千萬不要客氣。」雖然朋友是真心歡迎，但戴夫還是寧願使用公共廁所，依舊到健身房或游泳池付錢洗澡，如果真要使用朋友家裡的設施，也一定選擇他們不在家時。在停留的日子裡，至少有一晚戴夫會要求我好好準備晚餐招待朋友，若沒有機會，也一定會留下一箱啤酒。

有時候我會覺得彆扭，尤其是吃完早餐，明明推開朋友家的車庫門就可以上廁所，戴夫卻要我忍著，好整以暇地把 Magic 整理好，才開到附近的超市去嗯嗯。我有時不懂戴夫的堅持，朋友明明不會在乎，他們家裡也不只一間廁所，若是和朋友的立場互換，我們一定也會要他們「把這當自己家一樣」。然而，我們實際上就是沒有自己的屋子，還是不要想的比唱的好聽吧。戴夫對租屋日子的懷念，除了喜歡朋友隨時可見的感覺，還在於可以平等互惠的交往吧。雖說出外靠朋友，但以應邀到別人家接受招待之後，可以回請對方到自己家。若是朋友來 Magic 棲息的攀岩區找我們，就沒有這種壓力了。Magic 誕生的目前單向的關係，加上不知道還要多久才能回饋，還是盡量自給自足比較好。

若是朋友來 Magic 棲息的攀岩區找我們，就沒有這種壓力了。Magic 誕生的那年冬天，住在貝靈漢鎮的朋友夫婦就趁著聖誕節假期來亞利桑那州和我們相

聚。白天我和戴夫攀岩，他們去騎越野單車，晚上則各自貢獻一、兩道菜，在營火旁吃喝聊天，再各自歸寢，過得甚是開心。又有一年春夏之際，好幾對夫妻和情侶說好到岩石之城（City of Rocks）集合，白天各自和另一半結隊攀岩，晚上分頭煮好飯菜後再捧著餐盤聚在營火前閒聊，也是不亦樂乎。

這樣的聚會模式，頂多有個人先幫大家預定好營地，其他活動都可以獨立作業，若是想提早離去，只要和大家打個招呼，自己開車走了便是。十分簡單。

要是來訪的朋友單槍匹馬，情況就稍稍複雜些。攀岩一般來說需要繩伴，一個人攀登，另一個人確保。當總攀岩人數是三個人的時候，單段路線問題還不大，多繩距的長路線就經常不如兩個人來得有效率了。不過許多獨自來找我們的攀登者也明白這樣的情況，通常會與其他攀岩者搭訕，找另一個獨行俠當繩

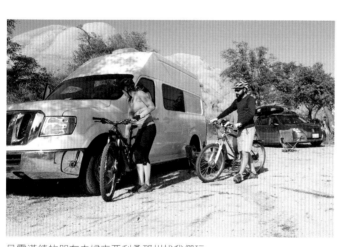

貝靈漢鎮的朋友夫婦來亞利桑那州找我們玩，
他們能夠自給自足，讓行程安排簡單許多。

伴。只要各自都有交通工具，就沒有問題了。

若是朋友遠渡重洋而來，我們自然希望能夠盡地主之誼，此時 Magic 的生活型態常會為旅途的安排平添障礙。多了一個人的行李，空間不夠，需要挪來挪去也就罷了，最讓人緊張的還是行車問題，讓朋友獨自租車既不經濟也不環保，可是 Magic 只有兩個座位，雖說把床收成沙發可以坐人，但那畢竟不是為行車設計的座位，也沒有安全帶，把人當貨物載計不符合交通法規，開起車來總是有些驚心。我們遲早要研究出個解決方案。

生活上，Magic 無法加床，晚上一定得找營地。不過這點可以克服，營地費用也算小錢。Magic 的廚房雖然小，但多做一人份餐點並不麻煩。我不太堅持由誰煮飯，只有洗碗一定要是戴夫。

一開始，朋友總是搶著洗碗，幾次之後，戴夫和我便鐵了心，洗碗這件事絕對不放手。Magic 的水資源有限，多一個人喝水不是問題，但是沒有露營車經驗的朋友，很難體會洗滌的用水量有多驚人。不管是哪個朋友，洗起碗來用水總是特別豪爽，我可以理解他們想要盡自己的心意，希望鍋碗瓢盆比使用前更加閃亮。只是我們看在眼裡，感念在心裡，紛亂在腦海裡。若是水源很近補給容易，我們還可以睜一隻眼閉一隻眼，偏偏很多地方補水不易，而在這些地方，

連我都不會跟戴夫搶著洗碗，免得淪落到必須犧牲早餐的咖啡。

話說回來，不管來找我們的是一群、一對還是一個人，最需要調適的都是心態。來找我們的朋友，絕大比例都是利用假期而來。既然是假期，放鬆心情、最大化攀岩的時間，以及與朋友敘舊聊天當然是首要之務。只是 Magic 的生活過久了，我和戴夫早就沒有假期的觀念，不管是平日還是假期，我們都有在晚上和攀岩休息日工作的排程。若遇到長假，更經常反向操作，絕不會跟人潮去湊熱鬧。這下就會發生朋友開開心心來找我們玩，我們卻因為工作上的期限，晚上不能與他們契闊談讌的情況。

若是夜長的季節，五、六點天就黑了，外頭冷颼颼，怎麼樣都要招待朋友在 Magic 裡取暖。Magic 也就那麼點大，朋友挨著我坐，若是沒有自己準備消遣，又沒有訊號可以滑手機，我恐怕不宜自顧自的打開電腦工作，而且在這種狀況下也很難擠出文思，最後乾脆豁出去聊天，等朋友離開之後再趕進度。

反躬自省，會有這樣的困擾，恐怕還是沒有和朋友解釋清楚，也不能怪朋友以主流觀念當作雙方的共識。現在當朋友跟我們說，「有機會去找你們好不好？」我們除了答應，也會解釋我們的習慣和考量，並且諄諄囑咐：愈早確定日期，愈早通知我們愈好。

26 想尋找真正的荒野，就用走的吧

傳奇的 VW Camper Van 掀起露營車改裝風，迄今已有一甲子。但沿著無限延伸的公路長時間旅行的夢想，在眾人心中只有更加熾熱；露營車代表的自由冒險精神，在歲月的洗滌下只有更加熠熠生輝。

和過去相比，如今要兼顧流浪攀岩和工作容易多了。過去自由業的選項較少，而且就算不用去辦公室，多少還是得有個根據地。不像現在，免費 wifi 愈來愈普遍，手機上網的速度愈來愈快，只要成果可以透過網路傳送，工作地點就沒有那麼重要。

成熟的攀岩區也多了很多，更不用說人工岩場了。以前攀岩者若想有所進步，一定要旅行。我會和朋友相約某日某時在某地碰面，那時候大家都沒手機，分手後要是有變化，必須打電話到基地台留訊息，也不確定對方會不會收到。或許因為聯繫不便，倒是很少人改期，也從來沒被放過鴿子。

這讓我想起，戴夫將近二十年前和老友第一次攀爬酋長岩的經歷。對方曾在我們某次造訪時說，他前一陣子整理家裡時居然找出當年的攀登日記，如獲至

寶。我一邊聽他們回味當年的艱辛和傻樣，一邊咯咯笑著。我也是攀岩者，可沒有被他們攀登過程的暴風雪嚇著，反而是聽聞朋友在上岩壁的前一日，使用公共電話打給氣象預報員，詢問接下來幾天的天氣時，瞪大了眼睛。「氣象員？那是個什麼時代啊？」我驚呼。

我問戴夫，「過去那段露營車日子，什麼最難呢？」他想都沒想即回答，「一個人最難。那時候我很孤單。」戴夫雖然偶爾也會和萍水相逢的人一起攀岩，絕大多數的繩伴仍是朋友。只是當時的朋友都居無定所，沒有通訊工具，分開後也不知道什麼時候再見面。每每聽到彼此的消息都是大消息，是新聞更是歷史。要是有一段時間找不到繩伴，沒有攀岩活動來佔據心思，更會覺得自己形單影隻，十分可憐。

我想起剛學攀岩的頭一年、還沒有累積起繩伴庫時，會自己殺到攀岩區找繩伴。許多繩伴都是初識，不會深談，大家來來去去，總要不斷重複初次見面的應酬，頗費心神。中間當然也有找不到繩伴，需要獨自排遣光陰的日子。一個人獨自待在野外，很容易產生荒涼的心境。那時我是初生之犢，憑著滿腔熱血，倒不覺得有什麼，但我相信日子若是一長，寂寞感想必還是會找上門來。

「所以我說現在比以前好多啦！」戴夫笑意盈然地說。美國朋友老說 Magic

只有足夠一個人的空間，然而對我來說，我寧願犧牲一些有形的空間，也不想在心裡製造難以排遣的空間。戴夫和我的想法相同，Magic才能成為我們的小世界。

不過從前的日子也有美好的一面，最明顯的就是攀岩人數少，不用排隊等路線，而且到處都是免費營地。以前，約書亞樹國家公園不收營地費用，也不管人待多久。拉斯維加斯沒有那麼多房子，紅岩谷外整片的沙漠，車子愛停哪裡就停哪裡。我記得二○○八年第一次拜訪猶他州的印第安溪時，那裡只有一片沙塵滾滾，現在熱門岩壁下規劃了停車區和有編號的營地，蓋了好多間簡易廁所，下一步就是收費了。

我可以理解土地管理局的規劃。每次來印第安溪都可以明顯感受到攀岩人口的爆炸性成長，以前此區的活動人口少，各自拉屎走路，山野還能自行恢復；

在紅岩谷巨大岩壁前停泊的 Magic。

現在使用人數眾多，若放任大家自行其事，很快便會造成難以修復的破壞。政府希望使用者集中某塊區域，圖的無非是犧牲小區域以保全大環境。

我們願意遵守公有土地管理單位為了維護環境、永續經營所訂出的規則與措施，也知道這是大勢所趨，但是心頭還是偏愛四下無人，可以隨意和岩壁交流的奔放感，那才是內心嚮往的荒野。

我問戴夫，會不會以後就找不到免費營地了？戴夫皺著眉頭，兩人都知道我真正要問的其實是，各個攀岩區是否很快就要人滿為患？優勝美地很久以前就淪陷了，拉斯維加斯的房子已經逼上紅岩谷保護區的邊界，印第安溪……。

最後戴夫眉頭一掀，悠悠回我說應該還要好多年吧，即使在熱衷露營車旅行的歐洲，聽說還是有免費營地。

我看著駕駛座後拉上的窗簾，記得我曾建議在那兒裝上白幕，再安裝投影機，弄個家庭電影院。我之所以想把 Magic 弄得這麼豪華，不就是貪圖在路上過著文明生活嗎？既然如此，要求所到之處皆是荒野，不是有些貪心？

露營車的風頭一直很健，也有愈來愈多廠商投入露營車市場，一個比一個更有創意。我想，將來的露營車必定更加舒適，也許再也沒有網路覆蓋不到的地方，也找不到無人之境。那時，想尋找真正的荒野，就用走的吧。

27 Magic 的生活可以長久嗎？

算一算，我們已經過了四年半隨處為家的日子，至今仍無改變現狀的打算。

許多朋友羨慕我們的生活方式，不過他們在嘖嘖稱讚的同時，總還會問，「你們打算什麼時候定下來？」言下之意，Magic 生活不可能天長地久。而我們總是開玩笑地回說，「如果我們有用不完的錢，弄個房子無妨。不過人窮只好還是住車上。」

老實說，我們不是沒考慮過再度擁有一個住家地址。選擇一個地方落腳有許多好處，我們最看重的無非是可以加入在地社群，拓展人際關係；不需受天氣限制，隨時能到人工岩場訓練；也可以養兩隻名字已經取好的小貓。但是距離優質戶外岩場近，本身又有極佳人工岩場的城市其實很少，思來想去，Magic 仍是目前最佳的選項，「定居何處」終究只是茶餘飯後的消遣話題。

我們曾在二○一五跨一六年的冬天，嘗試在鹽湖城租兩個月公寓，一方面在當地的人工岩場冬訓，一方面體驗看看生活在該城市的感覺，評估將來定居的可能性。可惜，我們找不到符合預算的地方，所有的屋子都很豪華寬敞，我們

已經習慣住在小地方，總覺得住那麼大的空間十分浪費。

最後，一個住在拉斯維加斯的朋友收留了我們，讓我們搬進空置的房間。我們晚上睡屋裡，三餐則在 Magic 裡料理，白天不是去岩館訓練，就是去圖書館工作。有意思的是，每次我們回到 Magic 煮食，或是晚上繼續在車內小桌上工作，兩人都有說不出來的安心和舒服。

這不是我們第一次有這樣的感覺，每次我們出國好一陣子，回來下了飛機的第一個念頭，就是奔進 Magic 的懷抱，彷彿終於可以好好睡上一覺。這裡有我們熟悉的一切，不需多加思考，就知道躺在哪裡、坐在哪裡、東西放在哪裡，無論親朋好友家或旅館房間有多便利，只有 Magic 能讓我們真正放鬆。Magic 毋庸置疑是現在的家，我們從未視其為臨時居所。

還記得戴夫和我決定結婚時，貼心的嫂子堅持要我們挑個結婚禮物。她了解我們的生活方式，希望我們挑個實用且不佔空間的禮物。為了不辜負她的心意，我和戴夫苦苦思索了一天，討論了很多選項，終究還是想不出能夠要些什麼。目前 Magic 裡真是增一分太多，減一分太少。我對嫂子有點過意不去，但低頭一想，生活可以過到這麼剛好的程度，何嘗不令人欣喜。

對我而言，生活中需要有些固定的元素，才能過得篤定，比如說簡單規律的

作息、相知相惜的老朋友、溫暖熟悉的居住環境。但是也需要變化的因子，才能過得有趣，比如嘗試新的料理、讀一本熟悉領域外的書、前往未知地域探索等等。在固定和變化中，釐清不同事物對自己的重要程度，再抓出中間的平衡，就能得到自在和滿足。現在，探險和攀登對我們而言是極重要的事情，Magic便是最理想的家。

但我們也期待未來出現某個機緣，讓我們擁有一個有地址的家。雖然戴夫不排斥移居其他國家，但還是希望留在美國，找一間有院子的小房子，可以好好佈置，卻不會因為空間過大而耗費太多能源。至於 Magic，雖然已有許多朋友半開玩笑地說，要是哪天我們「定下來」了，一定要第一個把 Magic 賣給他們。不過大家的願望恐怕都要落空了，因為就算有個房子，我們還是會去戶外攀岩健行，再加上多年的默契和感情，我們怎麼可能捨棄 Magic 呢？這樣看來，Magic 終究是個長遠之計啊。

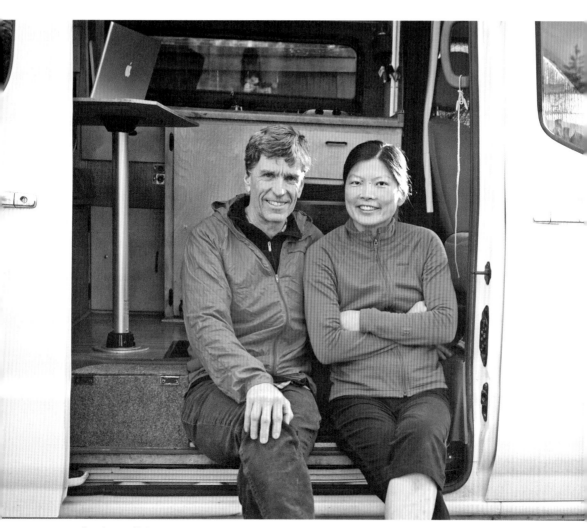

截至今日，戴夫和我都相當滿意 Magic 生活。

go outdoor 004

我的露營車探險

作　　　者／易思婷
攝　　　影／戴夫・安德森（Dave Anderson）
企畫選書／辜雅穗
責任編輯／辜雅穗

行銷業務／華華
總 編 輯／辜雅穗
總 經 理／黃淑貞
發 行 人／何飛鵬
法律顧問／台英國際商務法律事務所　羅明通律師
出　　　版／紅樹林出版
　　　　　　台北市中山區民生東路二段 141 號 7 樓
　　　　　　電話：(02) 2500-7008　傳真：(02) 2500-2648
發　　　行／英屬蓋曼群島商家庭傳媒股份有限公司城邦分公司
　　　　　　聯絡地址：台北市中山區民生東路二段 141 號 2 樓
　　　　　　書虫客服務專線：(02) 2500-7718・(02) 2500-7719
　　　　　　24 小時傳真服務：(02) 2500-1990・(02) 2500-1991
　　　　　　服務時間：週一至週五 09:30-12:00・13:30-17:00
　　　　　　郵撥帳號：19863813　戶名：書虫股份有限公司
　　　　　　讀者服務信箱 email：service@readingclub.com.tw
　　　　　　城邦讀書花園：www.cite.com.tw
　　　　　　香港發行所／城邦（香港）出版集團有限公司
　　　　　　地址：香港灣仔駱克道 193 號東超商業中心 1 樓
　　　　　　email：hkcite@biznetvigator.com
　　　　　　電話：(852)25086231　傳真：(852) 25789337
　　　　　　馬新發行所／城邦（馬新）出版集團 Cité(M)Sdn. Bhd.
　　　　　　41, Jalan Radin Anum, Bandar Baru Sri Petaling,
　　　　　　57000 Kuala Lumpur, Malaysia.
　　　　　　電話：(603) 90578822　　傳真：(603) 90576622
　　　　　　email：cite@cite.com.my

封面設計／白日設計
內頁排版／葉若蒂
印　　　刷／卡樂彩色製版印刷有限公司
經 銷 商／高見文化行銷股份有限公司
　　　　　　客服專線：0800-055365　傳真：(02)2668-9790

2016 年（民 105）11 月初版　　　　　　　　　　Printed in Taiwan
定價 390 元
著作權所有，翻印必究
ISBN 978-986-7885-84-5

國家圖書館出版品預行編目資料

我的露營車探險 / 易思婷著 .-- 初版 .-- 臺北市：紅樹林出版：家庭傳
媒城邦分公司發行 , 民 105.11
　　面；　公分 . -- (Go outdoor ; 4)
ISBN 978-986-7885-84-5(平裝)

1. 露營 2. 自助旅行 3. 汽車旅行

992.78　　　　　　　　　　　　　　　　　　　105018291